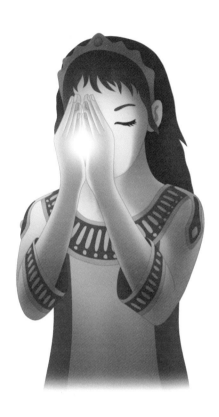

아루스 테마파크
ARUS THEME PARK
언덕위의 아루스 미니어처북
Arus on the Hill **MINIATURE BOOK**

초판발행 First Publication / 2018년 7월 7일 (July 7, 2018)

종이모형 디자인 Papermodel Design / 장형순 JANG Hyeong-sun

편집 Edit / 장형순 JANG Hyeong-sun

영문번역 English Translation / 윤태웅 YOON Tae-woong

펴낸곳 Publisher / 지콘디자인 ZICONDESIGN

인쇄 Presswork / 이삼영 LEE Sam-young

이메일 E-mail / digitalzicon@naver.com

ISBN / 979-11-950924-4-4

정가 Price / 31,500원 (₩31,500)

아루스 테마파크
ARUS
THEME PARK

언덕위의 아루스 미니어처북
Arus on the Hill **MINIATURE BOOK**

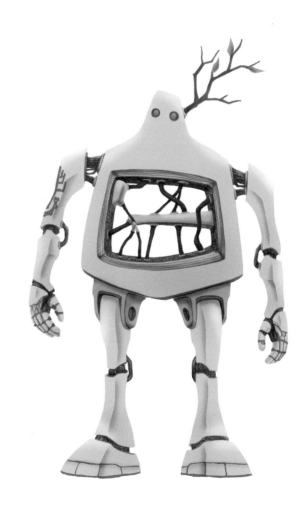

차례
Contents

차례
Contents

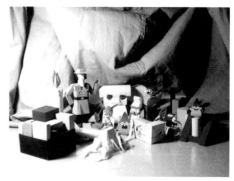

처음 만든 종이모형들 (1985~1986)
First Paper Models

🔧 머리말 / Prologue

1980년대 중반 TV 만화와 영화 속 주인공들은 내게 친근하게 다가 왔다가 인사도 없이 떠나버렸다. 지금처럼 인터넷으로 그들을 불러낼 수 없던 때였다. 나는 떠나간 그들을 내 친구로 만들기 위해 종이로 그 주인공들을 만들었다.

작년에 8년간의 구상의 결과물 **언덕위의 아루스**를 완성했다. 나는 지금부터 어린 아루스가 많은 친구들과 어울리며 멋지게 성장하는 모습을 지켜보고 싶다. 당신은 **아루스 테마 파크**를 통해 아루스와 트리드의 성, 철문과 철무지개를 만들 수 있다. 아루스를 손에 쥔 당신이 그의 잊지 못할 친구 중 하나가 되길 간절히 바란다.

In the mid-1980s, the main characters in TV comics and movies approached me intimately and left without saying goodbyes. Nowadays it is time to recall them on the internet, but then it was impossible. I made those characters with paper to be a friend with them.

Last year, I came up with the outcome of my eight-year project **Arus on the Hill**. From now on I would like to see the young Arus grow up and hang out with my friends. You can make Arus and Castle of Treed, Iron-Gate and Iron-Rainbow in **ARUS THEME PARK**. I hope that you, holding Arus in your hand, will become one of his unforgettable friends.

아루스 테마파크를 만드는 방법
How to make ARUS THEME PARK

01. 부품을 떼어내는 방법 / How to remove Pieces

부품을 떼어내기 전에 **부품번호**를 잘 확인한다.
Check the **Piece Number** carefully before removing the pieces.
모든 전개도 부품은 **천천히** 떼어낸다. 빨리 떼어낼 경우 찢어질 위험이 있다.
Slowly remove all the pieces. There is a risk of tearing if removed quickly.

02. 접는 방법 / How to fold Pieces

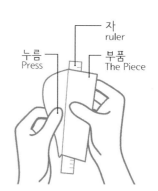

떼어낸 부품의 뒷쪽을 보면 접는 선을 볼 수 있다.
Folding lines are at the back of the piece.
책의 뒷쪽에 있는 **만드는 방법**에 그려진 그 부품모양을 확인한다.
Check the shape of the Piece drawn on the **Making Process** page.
그 부품모양대로 천천히, 그리고 확실히 접는다.
Slowly and **Surely** fold as the Piece shape.
오른쪽 그림처럼 접는 선 모서리에 작은 자를 놓고
손가락으로 누르면 편하게 접을 수 있다.
Fold with a ruler on the corner of the folding line will make it easier, as shown in the picture to the right.

03. 접착하는 방법 / How to bond

종이모형의 접착제로는 **목공용본드**가 적당하다.
Woodworking bond is good for paper modeling bond.

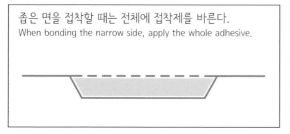

좁은 면을 접착할 때는 전체에 접착제를 바른다.
When bonding the narrow side, apply the whole adhesive.

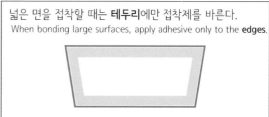

넓은 면을 접착할 때는 **테두리**에만 접착제를 바른다.
When bonding large surfaces, apply adhesive only to the **edges**.

04. 백색모형 / Black & White Model

백색모형 (아루스 / 트리드의 성)에 색연필이나 마커 등으로 색을 칠한 후 만들면 세상에 하나밖에 없는
자신만의 모형을 완성할 수 있다.
Your own unique model can be made by coloring the Black & White Model with color pencil or marker.

⚙ 시놉시스 / Synopsis

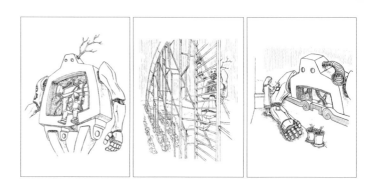

<언덕위의 아루스>는 특별한 미션을 가지고 태어난 로봇 **아루스**와 두 어린이들과의 깊은 우정과 사랑에 관한 이야기다. 꺼져가는 철 무지개의 빛을 살리기 위해 전전긍긍하던 아루스에게 먼저 마음의 문을 연 것은 영주인 **트리드**의 딸 **에알룸**이었다. 둘은 가장 소중한 것을 나누는 친구 사이가 되지만 머지 않아 에알룸은 아루스를 남긴 채 세상을 등지게 된다. 오랜 세월이 지난 후 아루스에게 또 다른 친구 **위드미드**가 찾아온다. 아루스는 에알룸에게서 전해받은 따뜻한 마음을 위드미드에게 나누어 주며 둘은 친구가 된다. 하지만 둘의 만남은 마을 전체에 커다란 비극을 가져오게 되는데...

<Arus on the Hill> is a story about a sincere friendship and love among **Arus**, the robot who was born with a special mission, and two children. **Eallum**, a daughter of the lord of **Treed**, was the first one who opened the mind to Arus, who was terribly preoccupied to keep the light of the Iron-rainbow. The two became friends sharing their most precious memories, but soon Eallum died, leaving Arus behind. After a long time, another friend, **Widmid** met him. He gives his tenderness given from Eallum to Widmid and the two become friends. But the encounter of them brings a massive tragedy to the whole village ...

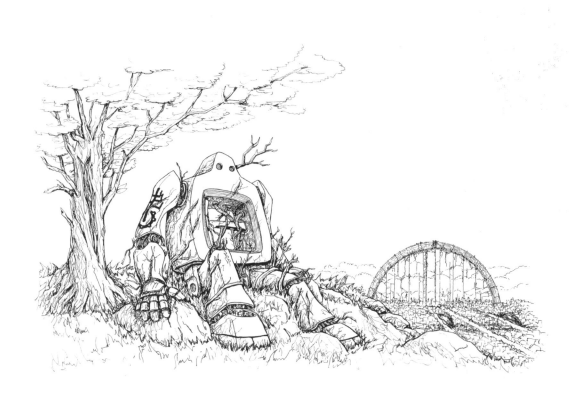

아루스는 내가 기억하는 마지막 모습 그대로 그곳에 앉아 있었다. 오후의 온기가
우리를 감싸고 있었지만 그를 만지는 나의 손은 얼어버릴 것만 같았다. 그의 귀에
서 자란 나무도 텅 빈 뱃속의 생명줄도 모두 검게 변해 있었다. 그가 조금만 작았
다면 나는 그를 부서질 듯 안아주었을 것이다.

아루스, 나의 하나뿐인 친구. 내 기억은 그렇게 아픔과 함께 돌아오고 있었다.

Arus was sitting there as the last figure of my memory. Although we were
covered by warm air of the afternoon, my hand felt freezing cold as I touched
him. The tree grown from his ear and vital cords in his hollow belly ware all
turned black. I would have held him tight if he was a little smaller.

Arus, my only friend. My memories are returning with pain.

작가소개
Introduction of the Author

장형순 / JANG Hyeong-Sun

대학에서 건축을 전공하고 설계사무소와 애니메이션 제작 회사에서 일하다가 2002년 종이모형 전문회사 **지콘디자인**을 설립했다. 그간 각종 문화재, 건축, 동물, 캐릭터 등을 전개도 방식의 종이모형으로 디자인 하였으며 이것들은 여러 출판사에서 출간한 서적을 통해 어린이들과 지속적으로 만나고 있다.

2005년부터 현재까지 연평균 1회 이상 개인전 **장형순종이모형전**을 열고 있고 각종 단체전이나 여러 페어 에도 참가하고 있다. 2007년부터는 **장형순종이모형교실**이란 이름으로 여러지역의 학교에서 특화된 종이 모형 관련 수업을 하고 있다.

저서로는 **이드의 선택**(2013/ 지콘디자인 펴냄), **언덕위의 아루스**(2017/ 지콘디자인 펴냄)가 있다.

He majored in architecture and worked in architectural design offices and animation production companies. In 2002, he founded **ZICONDESIGN**, a paper model company. He designed cultural properties, architecture, animals, and characters with paper models.

Since 2005, he has been holding the annual private exhibition **Jang's Papermodel Exhibition**. And he is also participating in a group exhibition and several fairs. Since 2007 he has been lecturing in many schools specialized in **Jang's Papermodel Classes**.

bibliography : **Id's Choice**(2013/ published by ZICONDESIGN), **Arus on the Hill**(2017/ published by ZICONDESIGN).

언덕위의 아루스 이야기
Story of **Arus on the Hill**

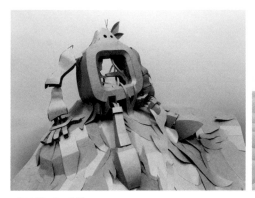

언덕위의 아루스 / Arus on the Hill

사고로 기억을 잃고 평생을 힘들게 살아온 위드미드에게 방학을 맞은 손녀 **루알렌**이 찾아온다. 위드미드는 행복했던 어린 시절의 기억을 되찾기 위해 루알렌과 함께 고향인 **물래 마을**로 추억여행을 떠난다. 위드미드는 **루세이 산** 언덕에서 돌처럼 굳어진 아루스와 조우하며 그와 함께 지냈던 60년 전의 아름다운 기억을 떠올린다. 그리고 아루스의 몸에서 잠든 손녀 루알렌은 꿈속에서 300년 전에 살았던 전설의 소녀 **에알룸**이 되어 아루스와의 잊지 못할 이야기를 만든다.

2017년 지콘디자인 펴냄

Widmid lost his memory in an accident and has endured his life ever since. His granddaughter **Luallen** visits him for vacation. He travels to his hometown **Mullae Village** with Luallen to get back to his happy childhood memories. Widmid recalls the beautiful days of 60 years ago when he encountered Arus, who was there remained like a stone statue on the hill of **Mt. Lousei**. Luallen, sleeps in the body of Arus and becomes a legendary girl **Eallum** who lived 300 years ago in her dream. And she makes unforgettable memories with Arus.

Published by ZICONDESIGN, 2017

물래 마을 이야기
Story of **Mullae Village**

바바리브 산맥 끝자락의 루세이 산과 맞닿은 곳에 물래 마을이 있다. 울창한 **이포 숲**으로 둘러싸여 있어서 외지인의 접근이 쉽지 않은 아름다운 곳이다. 철이 많이 생산되는 곳이라서 많은 사람들이 철공소로 생계를 이어갔으며 언제나 맑은 하늘 덕에 낮이나 밤이나 작업소리가 끊이지 않는 곳이었다. 하지만 물래력 303년 하늘에서 검은 돌들이 떨어졌고 구름이 해를 가렸다. 사람들은 마을을 밝히고자 서쪽 끝에 거대한 **철 무지개**를 세웠다. 그날의 흔적은 아직도 **검은 언덕**이라 불리는 장소에 남아있다.

At the foot of Mt. Lousei close to the end of The **Babareev Mountains**, is Mullae Village. Surrounded by lush **Yipo Forest**, it is a beautiful place, not easily accessible for aliens. Since iron is produced a lot, many people have made living with ironworks, and sound from workshops never stopped under the clear sky, day and night. But in the MY.(mullae year) 303, Black Stones fell from the sky and the clouds covered the sun. People built a huge **Iron-Rainbow** at the western end to illuminate the town. The trace of the day still remains in a place called **Black Hill**.

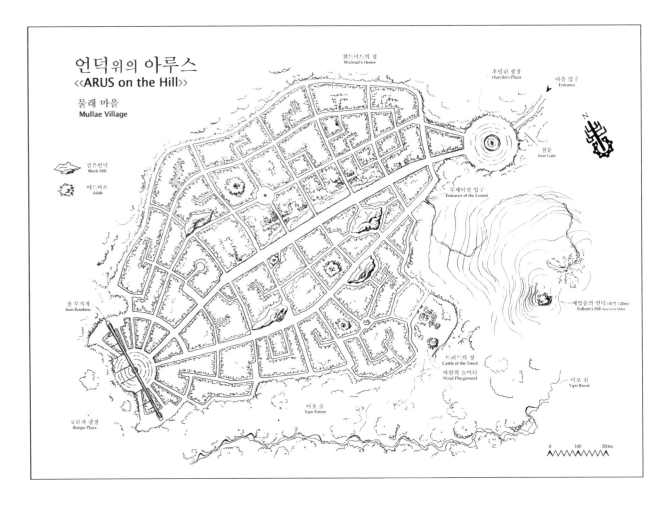

12

아루스 이야기
Story of Arus

로리파는 하늘에서 떨어진 돌들 속에서 특별한 빛을 내는 식물의 씨앗과 생명력이 있는 금속을 찾아냈다. 그는 그 씨앗을 **알렘**(하늘나무), 그 금속을 **루스**(미확인 물질)라고 불렀다. 그리고 루스를 이용하여 로봇을 만들고 그에게 **아루스**(루스로 만든 사람)라는 이름을 주었다. 로리파는 아루스에게 특별한 임무를 주었는데 그건 알렘의 꽃에서 추출한 빛을 이용하여 철 무지개의 빛을 지속적으로 밝히게 하는 것이었다. 신기하게도 아루스는 소리를 내지 않고 걸었고 하늘을 투영하는 눈을 가졌다.

Roripa found vitality metals and seeds of plants that give special light in the stones fallen from the sky. He called the seed **Alem**(The Tree of Heaven) and called the metal **Rus**(Unidentified Substance). Then he made a robot using Rus and named it **Arus**(Human made from Rus). Roripa gave Arus a special mission, which was to use the light extracted from the flower of Alem to keep the light of the Iron Rainbow. Strangely, Arus walked without making a sound. And he had eyes reflecting the sky.

아루스의 키는 6m가 넘는다. Arus is over 6m tall.

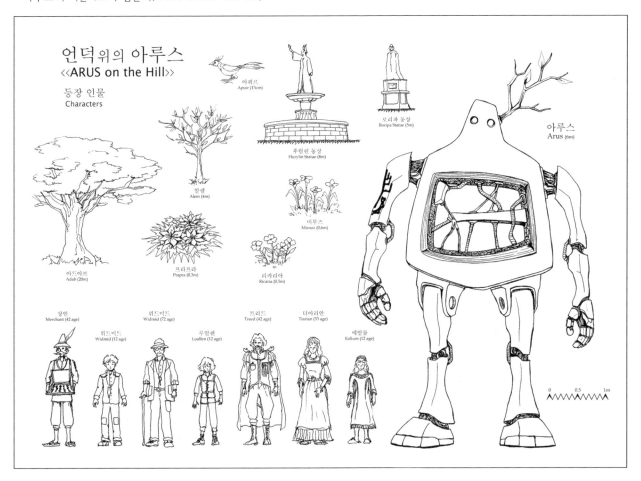

언덕 위의 아루스
《ARUS on the Hill》

등장 인물
Characters

아퀴르 Apuir (13cm)
로리파 동상 Roripa Statue (5m)
아루스 Arus (6m)
후럴린 동상 Hurylin Statue (8m)
알렘 Alem (4m)
미루즈 Mirooz (0.6m)
아드아브 Adab (20m)
프라프라 Prapra (0.3m)
리카리아 Ricaria (0.5m)
상인 Merchant (42 age)
위드미드 Widmid (72 age)
위드미드 Widmid (12 age)
무알렌 Luallen (12 age)
트리드 Treed (42 age)
디아리안 Tiarian (33 age)
에알룸 Eallium (12 age)

0 0.5 1m

13

트리드의 성 이야기
Story of Castle of Treed

1대 영주 **에크라** 시대에 루세이 산 밑에 영주의 성이 세워졌다. 이후 많은 전쟁을 겪었으나 마을에는 훌륭한 무기를 만들 수 있는 철이 많이 생산되고 마을 사람들의 단결력이 무척 강했기에 마을이 무사할 수 있었다. 성은 12대 **후릴린** 시대에 증축되었는데 에알룸의 방 부분과 첨탑에 달려있는 **철 구조물**도 그때 만들어졌다. 물래 마을의 마지막 영주인 **트리드**의 딸 에알룸이 세상을 떠나면서 성에는 아무도 살지 않게 되었다. 약 150년 후(물래력 789년) 물래마을에 큰 홍수가 나서 트리드의 성은 흔적도 없이 붕괴되었다.

The Castle of the lord was built in the age of The First Lord **Ekra**, under the Mt. Loussei. Since then the village experienced many wars but the villages have produced a lot of iron that can make good weapons, and the villagers were so strong that the village was safe. The castle was extended in the 12th **Hurylin** era, The **Iron Structure** hanging on the spire and Eallum's room were also made at that time. Ever since Eallum died as the daughter of the Last lord **Treed** of Mullae Village, no one lived in the castle. About 150 years(MY.789) later a large flood broke in Mullae Village, and the castle of Treed collapsed without trace.

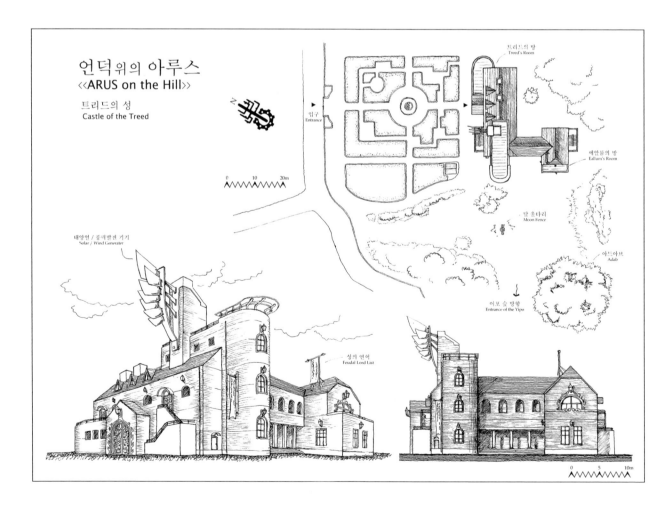

언덕 위의 아루스
《ARUS on the Hill》

트리드의 성
Castle of the Treed

철문과 철 무지개 이야기
Story of Iron-Gate & Iron-Rainbow

물래 마을은 **철공소 마을**로 불릴 만큼 철이 많이 생산되는 곳이었다. 물래력 303년 하늘에서 거대한 돌들이 떨어진 이후 거대한 구름이 해를 가렸다. 마을 사람들은 이날의 하늘을 **재앙의 하늘**이라고 불렀다. 물래 마을 12대 영주 후릴린은 건축가 로리파를 시켜서 마을 전체를 밝히는 거대한 **철 무지개**를 세우도록 했다.

Mullae Village was a place where iron was produced a lot that it was called an **Ironworks Village**. After the massive stones fell from the sky in MY.303, huge clouds hindered the sun. The villagers called the sky of this day **The Sky of Disaster**. Hurylin the twelfth Lord of Mullae Village, built a huge **Iron-Rainbow** to illuminate the whole village, and the architect Roripa did the job.

위드미드는 고향을 떠난 지 60년 만에 물래 마을로 돌아와 **철문**을 열고 들어가면서 잊혀진 어릴 적 기억들을 떠올린다.

Widmid returns to Mullae Village after 60 years since he left his hometown and recalls his forgotten childhood memories as he enters **Iron-Gate.**

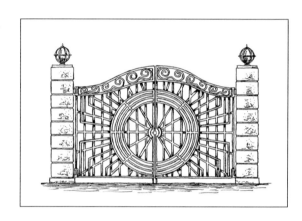

철 무지개는 가로 360m, 세로 180m로 제작되었다.
Iron-Rainbow is 360m wide and 180m high.

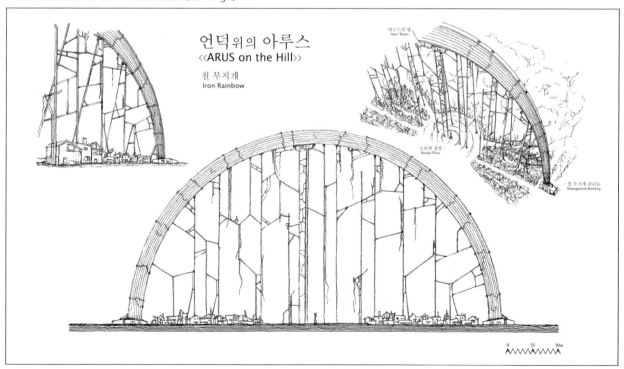

언덕위의 아루스
《ARUS on the Hill》

철 무지개
Iron Rainbow

전개도 / Development Drawing

내가 종이모형을 만들기 시작한 건 어렸을 때 TV에서 보았던 친근한 만화의 주인공들을 만지고 싶었기 때문이었을 것이다. 2001년부터는 동물, 문화재, 건축물, 캐릭터 등 세상의 모든 것들을 종이모형으로 디자인하였고 그것들은 지금 여러 출판사에서 제작한 책이나 제품을 통해 사람들과 만나고 있다. **언덕위의 아루스**를 완성하자마자 나는 사람들이 만질 수 있는 **언덕위의 아루스**를 만들 계획을 세웠다. **언덕위의 아루스**에 등장하는 아루스와 트리드의 성, 철문과 철 무지개를 전개도 모형으로 디자인 했다. 칼이 필요없이 손으로 뜯어서 만들 수 있도록 제작하였다.

- 저자

I started making paper models because I wanted to touch the main characters of the friendly cartoon characters I saw on TV when I was a kid. Since 2001, I have designed paper models of all things in the world, including animals, cultural properties, buildings, and characters, and they are now meeting people through books and products made by various publishers. As soon as I finished **Arus on the Hill**, I planned to make **Arus oh the Hill** so that people could touch. I designed development models of Arus, Castle of Treed, Iron Gate and Iron Rainbow appearing in **Arus on the Hill**. They were designed so that they could be made by hand-tearing without a knife.

- By the Author

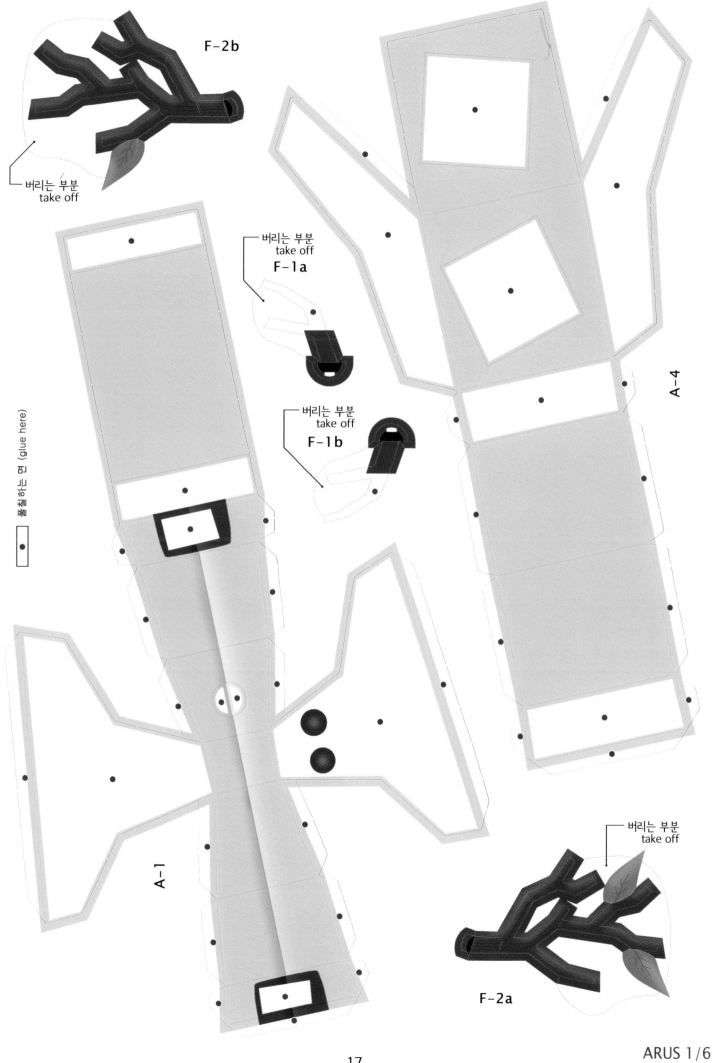

F-2b

버리는 부분
take off

버리는 부분
take off
F-1a

버리는 부분
take off
F-1b

A-4

풀칠하는 면 (glue here)

A-1

버리는 부분
take off

F-2a

ARUS 1/6

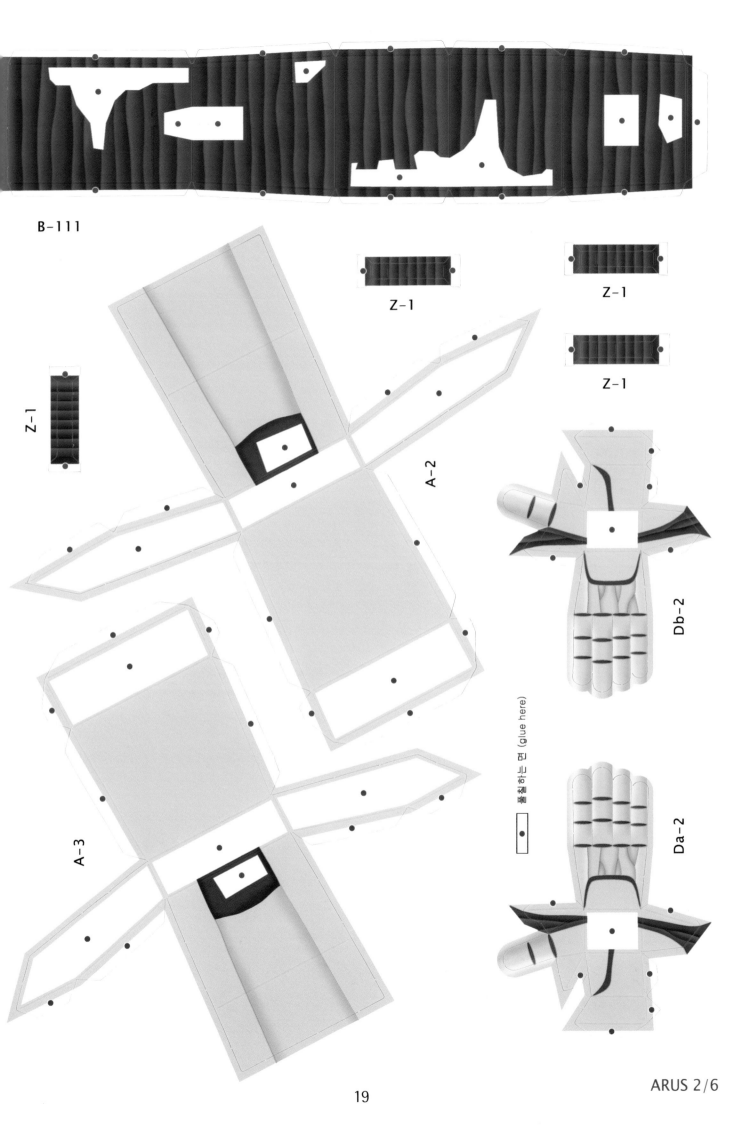

B-111

Z-1

Z-1

Z-1

Z-1

A-2

A-3

Db-2

Da-2

풀칠하는 면 (glue here)

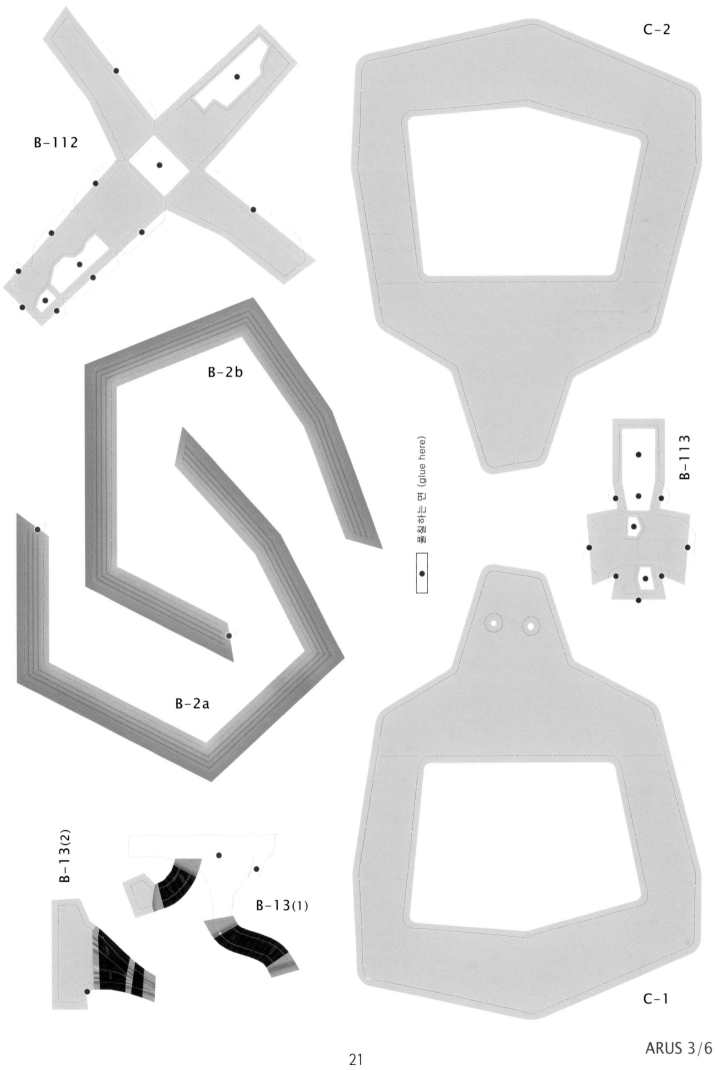

B-112

C-2

B-2b

풀칠하는 면 (glue here)

●

B-113

B-2a

B-13(2)

B-13(1)

C-1

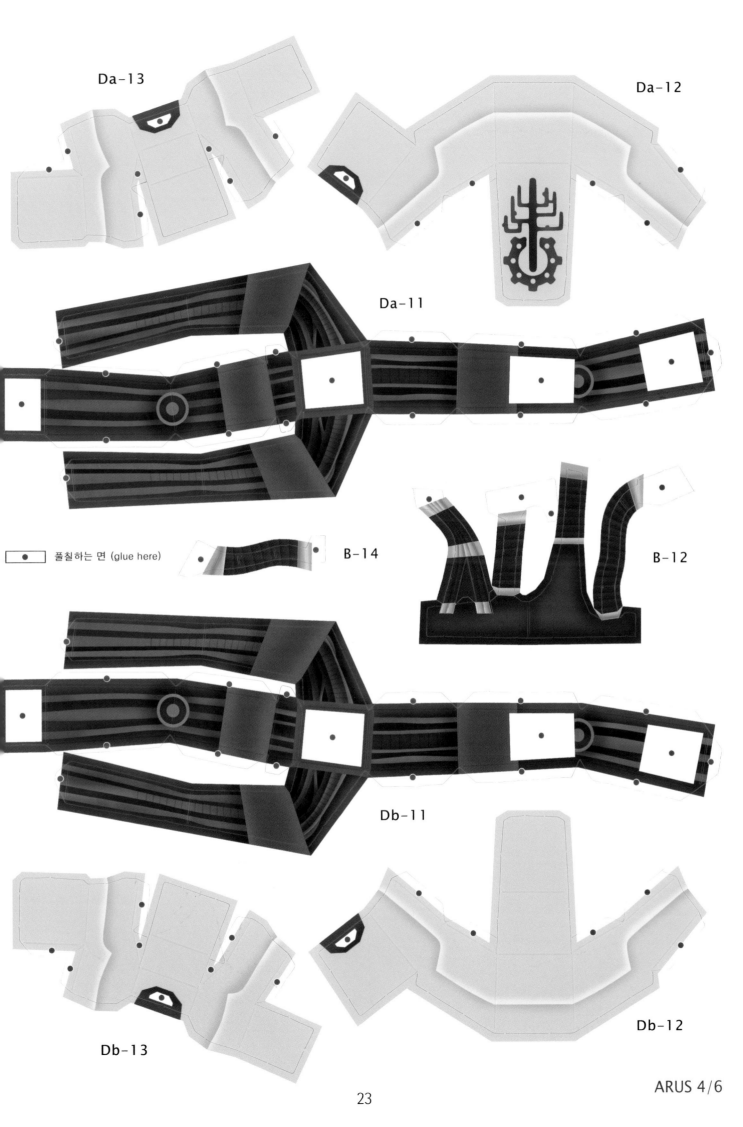

Da-13

Da-12

Da-11

풀칠하는 면 (glue here)

B-14

B-12

Db-11

Db-13

Db-12

23

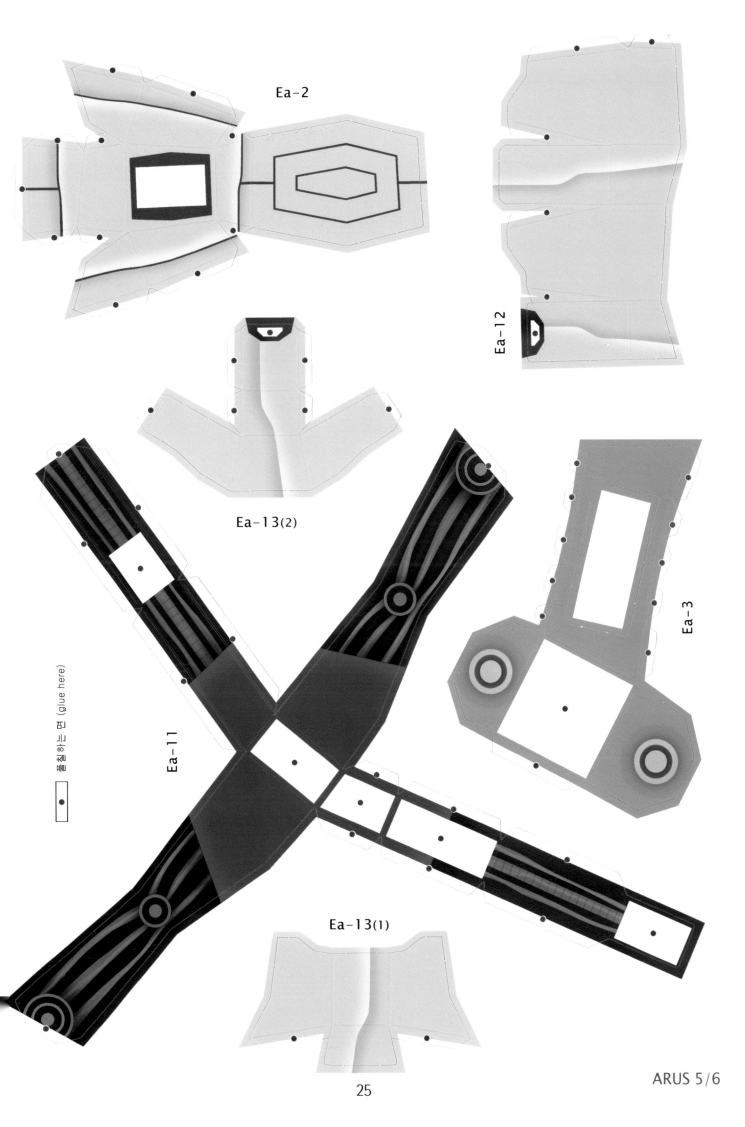

Ea-2

Ea-12

Ea-13(2)

□· 풀칠하는 면 (glue here)

Ea-11

Ea-3

Ea-13(1)

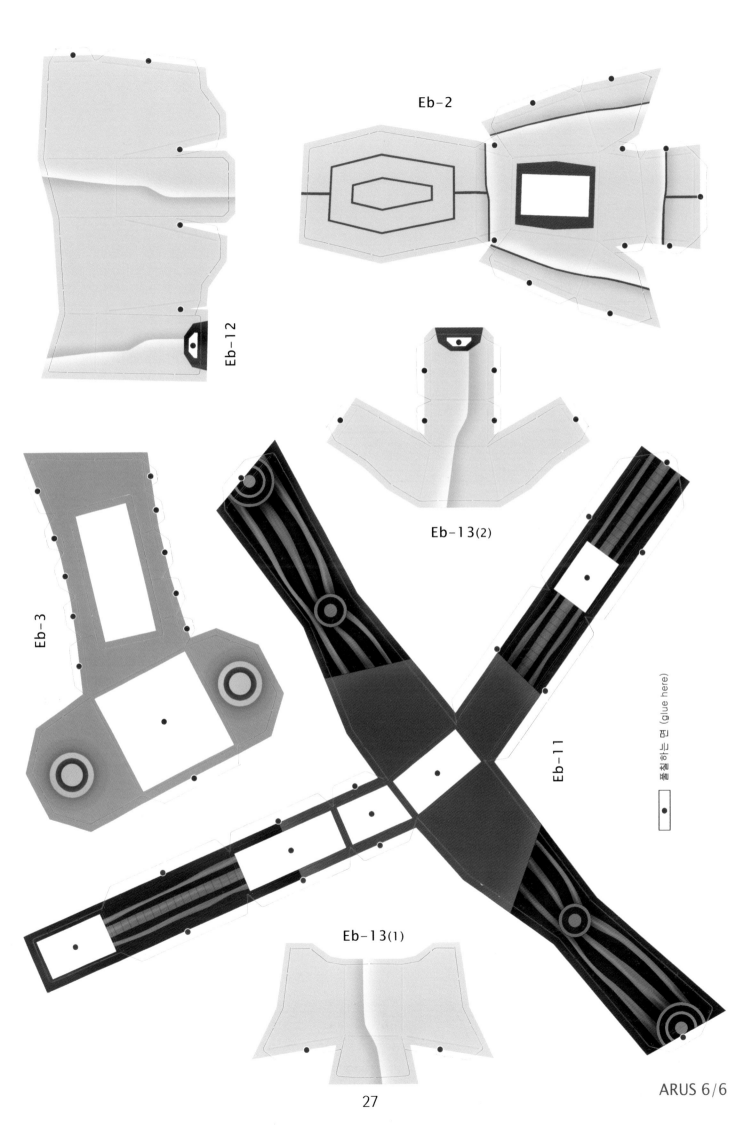

Eb-2

Eb-12

Eb-13(2)

Eb-3

Eb-13(1)

Eb-11

풀칠하는 면 (glue here)

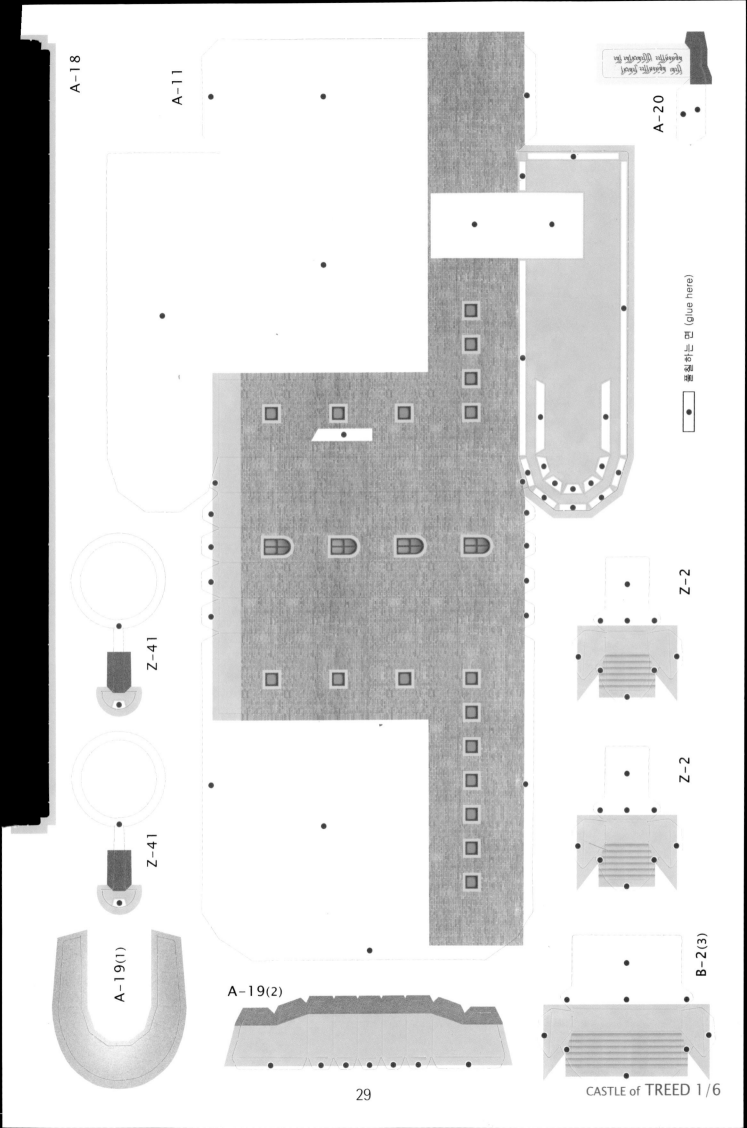

A-18

A-11

A-20

붙임하는 면 (glue here)

Z-2

Z-2

Z-41

Z-41

A-19(1)

A-19(2)

B-2(3)

29

CASTLE of TREED 1/6

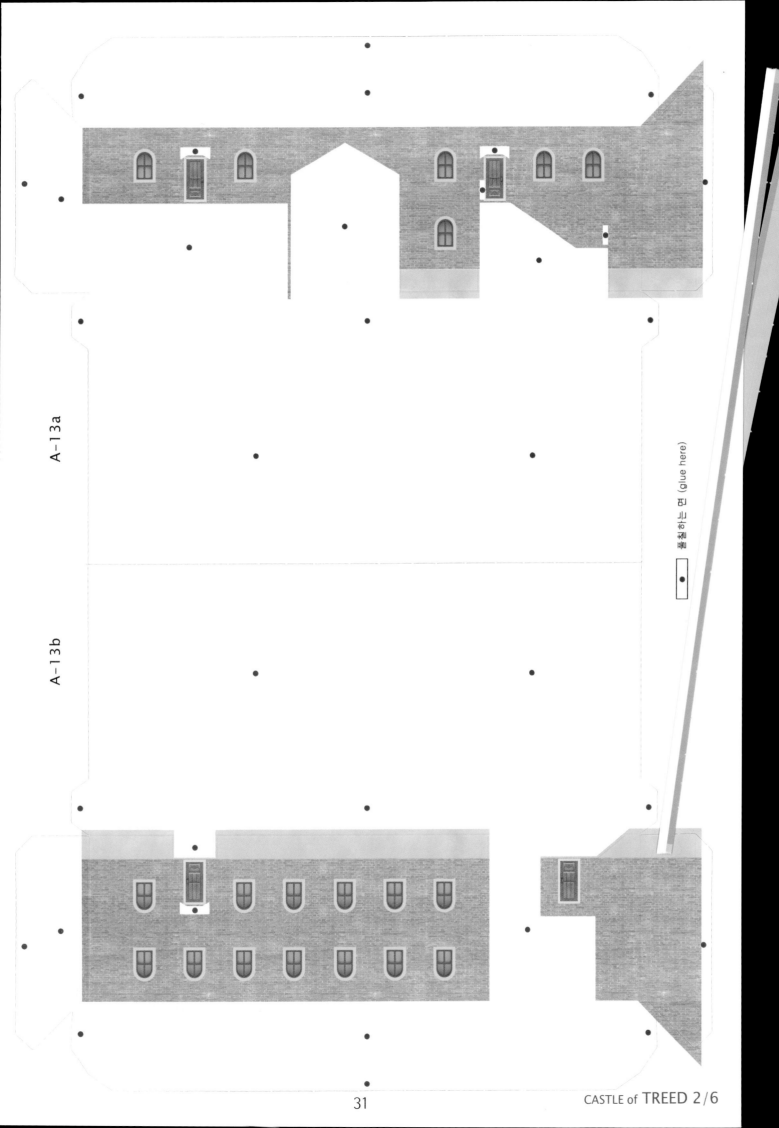

A-13a

A-13b

풀칠하는 면 (glue here)

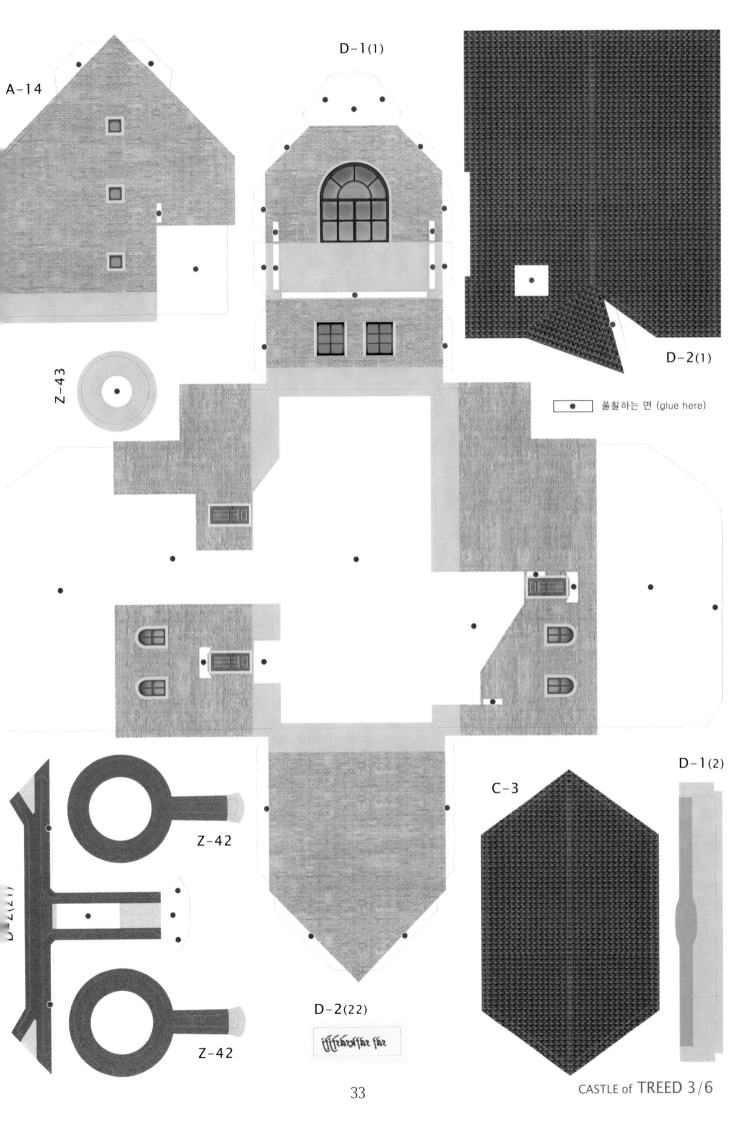

A-14

D-1(1)

D-2(1)

Z-43

풀칠하는 면 (glue here)

D-1(2)

C-3

Z-42

Z-42

D-2(22)

33

CASTLE of TREED 3/6

Z-3

A-17(2)

A-15

A-17(2)

풀칠하는 면 (glue here)

A-17(1)

A-12

C-2(3)

A-16

A-16

C-1

Z-12(2)

Z-11(1)

Z-11(2)

Z-12(1)

C-2(1)

Z-11(2)

Z-11(1)

Z-12(2)

Z-12(1)

C-2(2)

풀칠하는 면 (glue here)

37

CASTLE of TREED 5/6

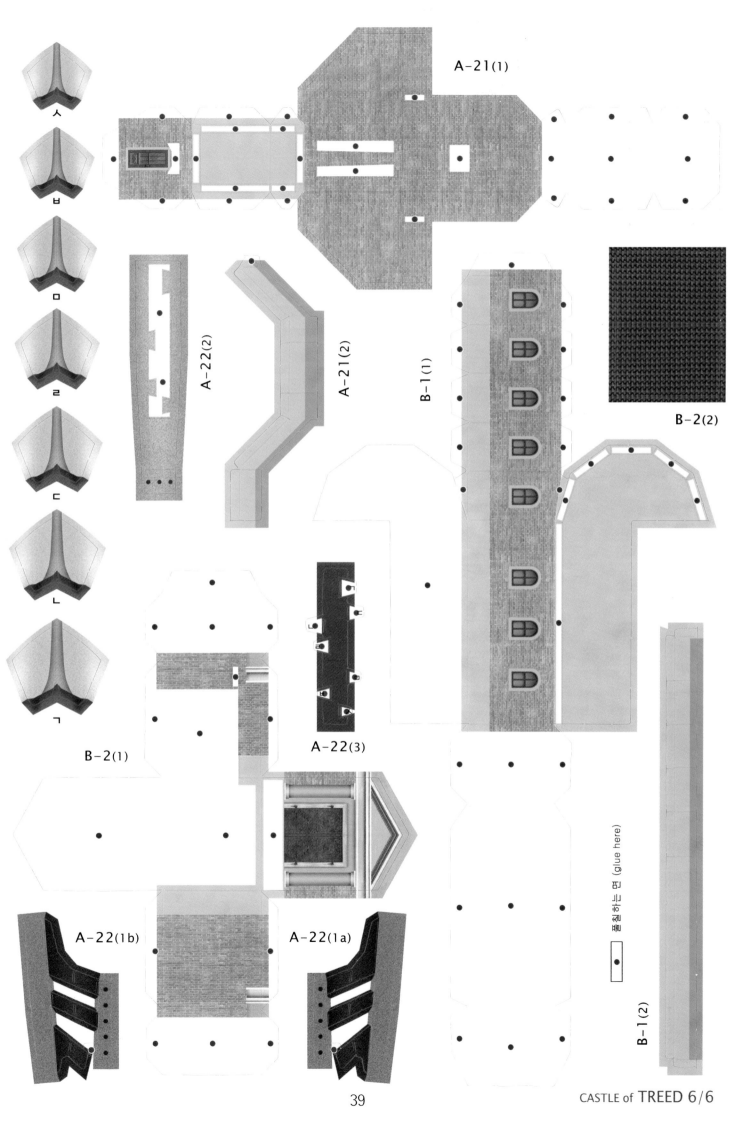

A-21(1)

ㅅ

ㅂ

ㅁ

ㄹ

ㄷ

ㄴ

ㄱ

A-22(2)

A-21(2)

B-1(1)

B-2(2)

B-2(1)

A-22(3)

A-22(1b)

A-22(1a)

풀칠하는 면 (glue here)

● ▭

B-1(2)

39

CASTLE of TREED 6/6

B-1(1)

E-3

E-4

E-5

B-1(2b)

IRON-GATE & IRON-RAINBOW 1/4

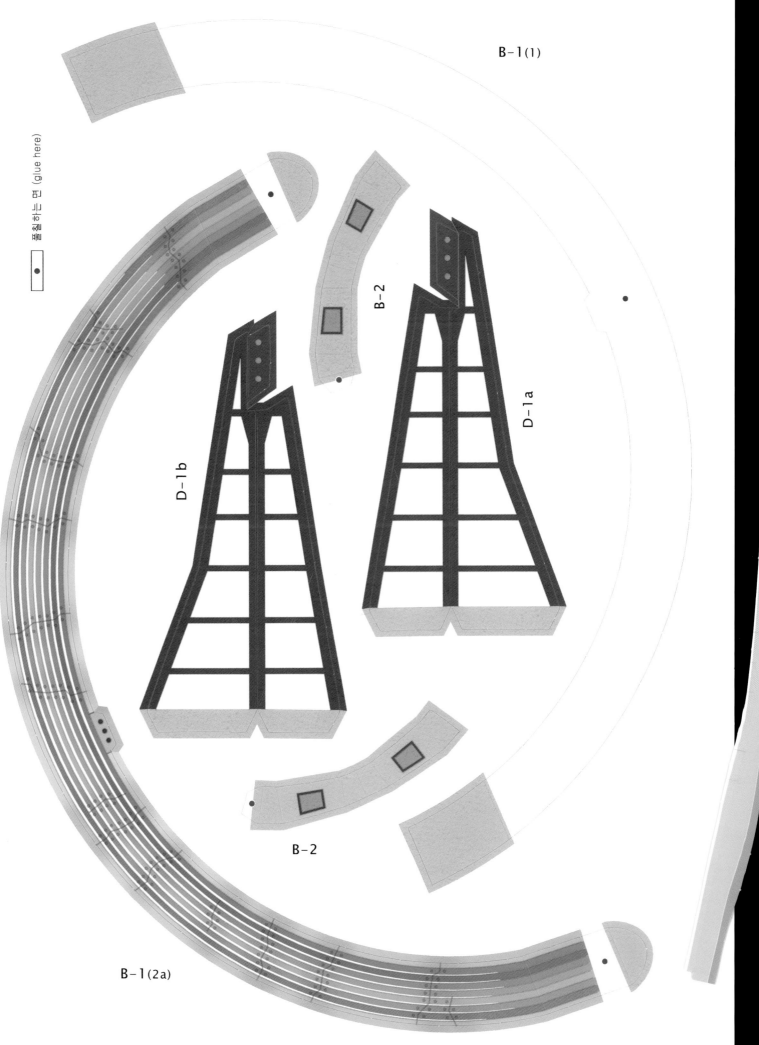

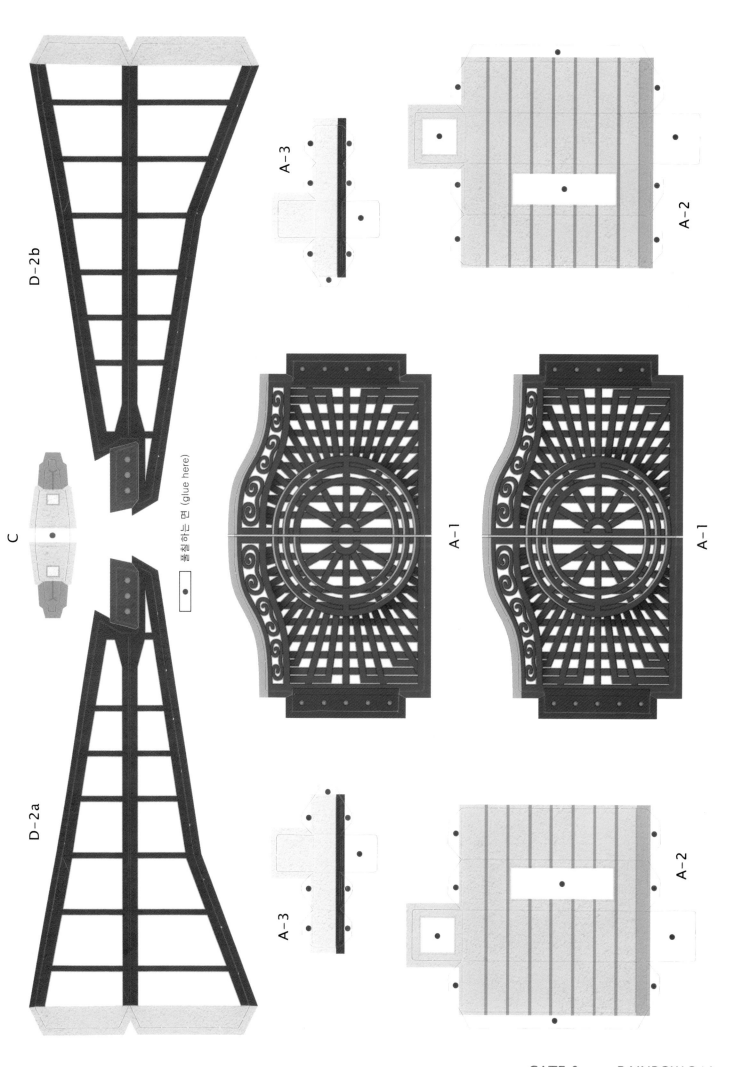

D-2b

A-3

A-2

C

글림하는 면 (glue here)

A-1

A-1

A-2

D-2a

A-3

IRON-GATE & IRON-RAINBOW 3/4

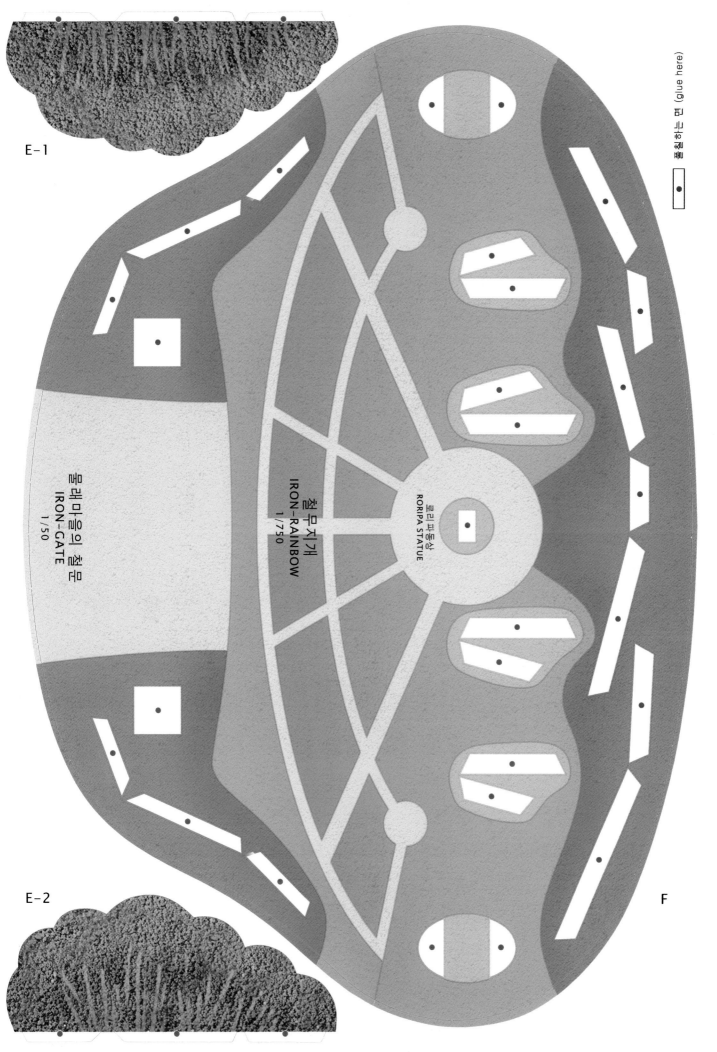

E-1

E-2

물레마을의 철문
IRON-GATE
1/50

철무지개
IRON-RAINBOW
1/750

롤리파동상
RORIPA STATUE

F

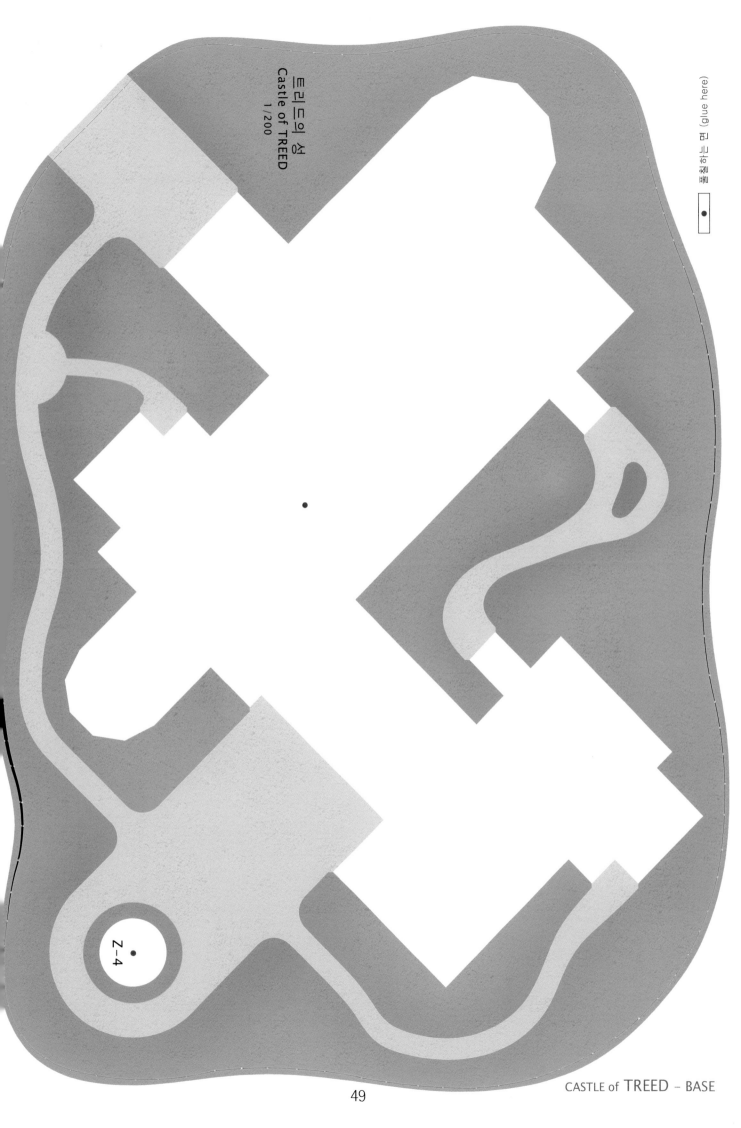

트리드의 성
Castle of TREED
1 /200

폴칠하는 면 (glue here)

Z-4

49

CASTLE of TREED – BASE

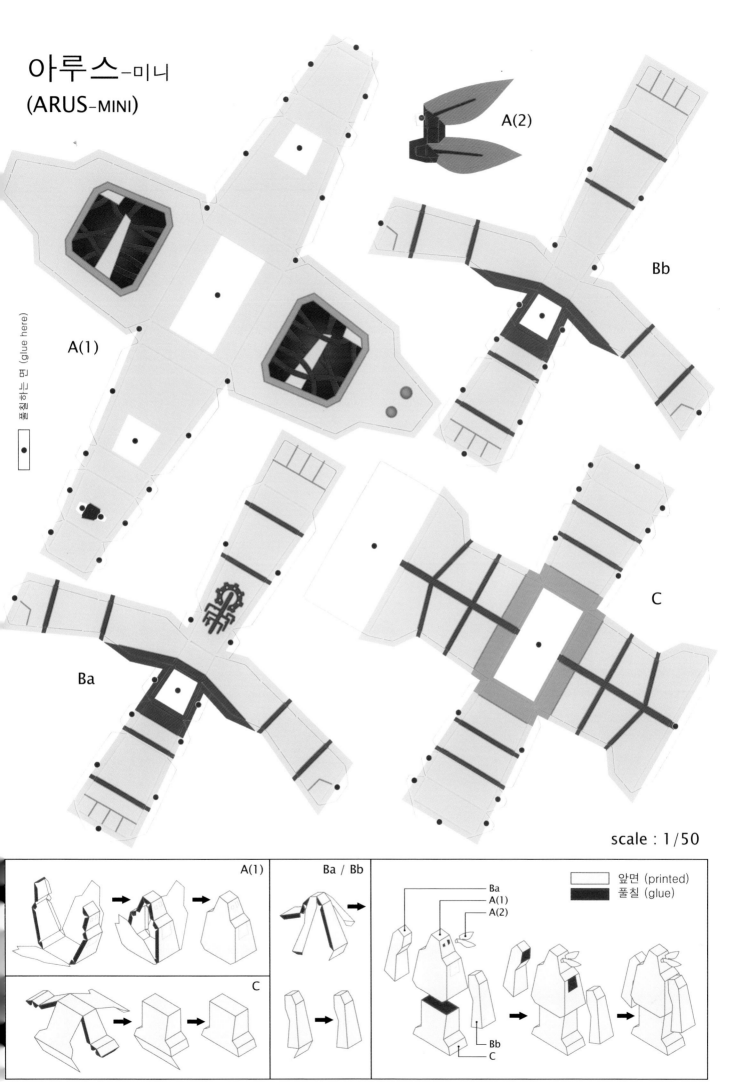

아루스-미니
(ARUS-MINI)

A(1)

A(2)

Ba

Bb

C

폴칠하는 면 (glue here)

scale : 1/50

A(1)

Ba / Bb

C

Ba
A(1)
A(2)
Bb
C

앞면 (printed)
풀칠 (glue)

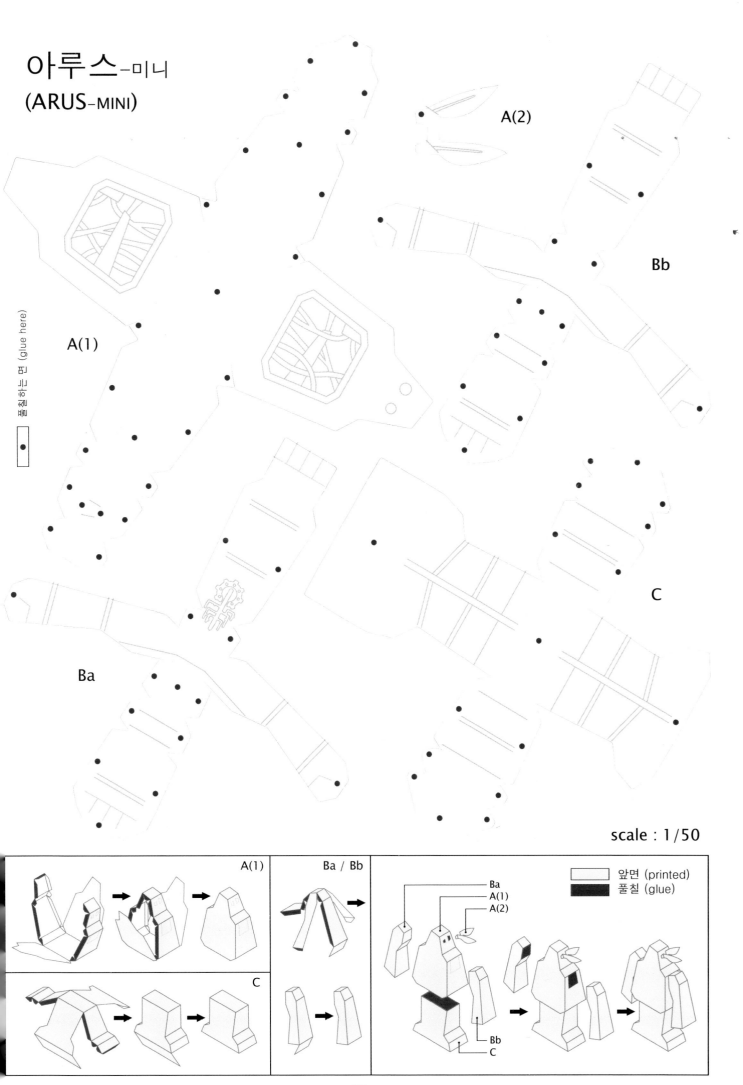

아루스-미니
(ARUS-MINI)

풀칠하는 면 (glue here)

A(1)

A(2)

Bb

Ba

C

scale : 1/50

	A(1)		Ba / Bb			앞면 (printed) 풀칠 (glue)

A(1)

Ba / Bb

C

Ba
A(1)
A(2)

Bb
C

앞면 (printed)
풀칠 (glue)

F-2b

F-2a

F-1a

F-1b

A-4

A-1

버리는 부분
take off

버리는 부분
take off

버리는 부분
take off

버리는 부분
take off

풀칠하는 면 (glue here)

ARUS (B&W) 1/6

B-111

Z-1

Z-1

Z-1

Z-1

A-2

Db-2

A-3

풀칠하는 면 (glue here)

Da-2

ARUS (B&W) 2/6

C-2

B-112

B-2b

풀칠하는 면 (glue here)

B-113

B-2a

B-13(2)

B-13(1)

C-1

61

ARUS (B&W) 3/6

Da-13

Da-12

Da-11

● 풀칠하는 면 (glue here)

B-14

B-12

Db-11

Db-12

Db-13

Ea-2

Ea-12

Ea-13(2)

Ea-13(1)

Ea-11

Ea-3

풀칠하는 면 (glue here)

ARUS (B&W) 5/6

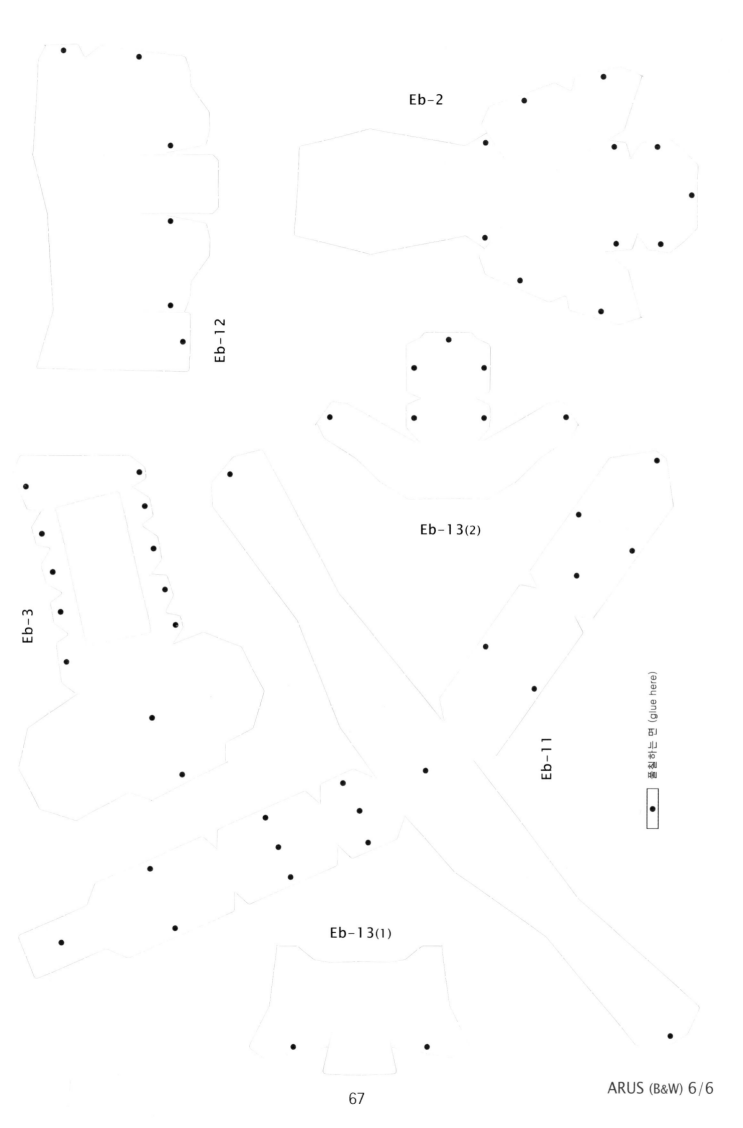

Eb-2

Eb-12

Eb-3

Eb-13(2)

Eb-11

풀칠하는 면 (glue here)

Eb-13(1)

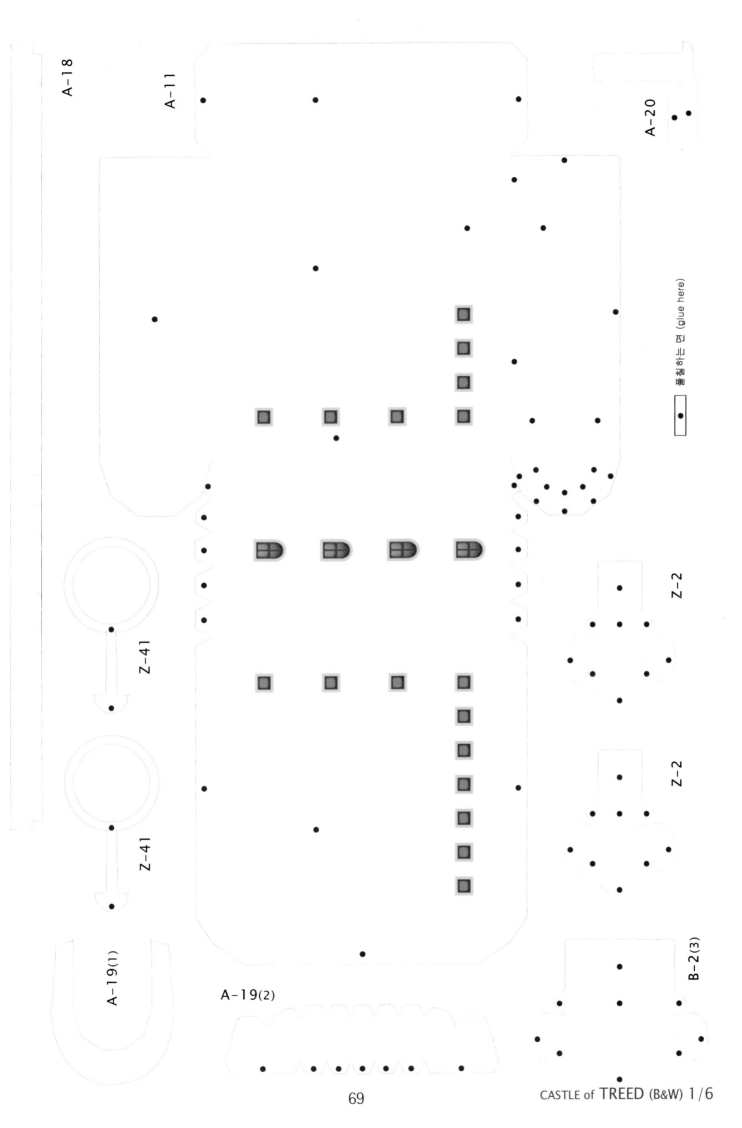

A-18

A-11

A-20

A-19(1)

Z-41

Z-41

A-19(2)

B-2(3)

Z-2

Z-2

풀칠하는 면 (glue here)

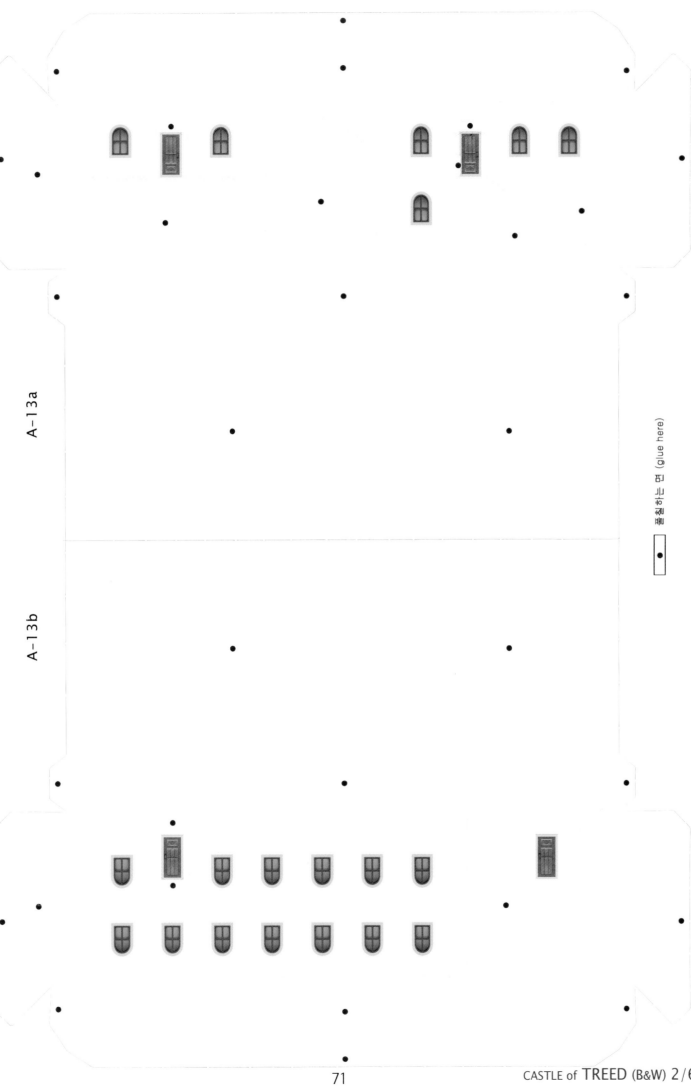

A–13a

A–13b

풀칠하는 면 (glue here)

CASTLE of TREED (B&W) 2/6

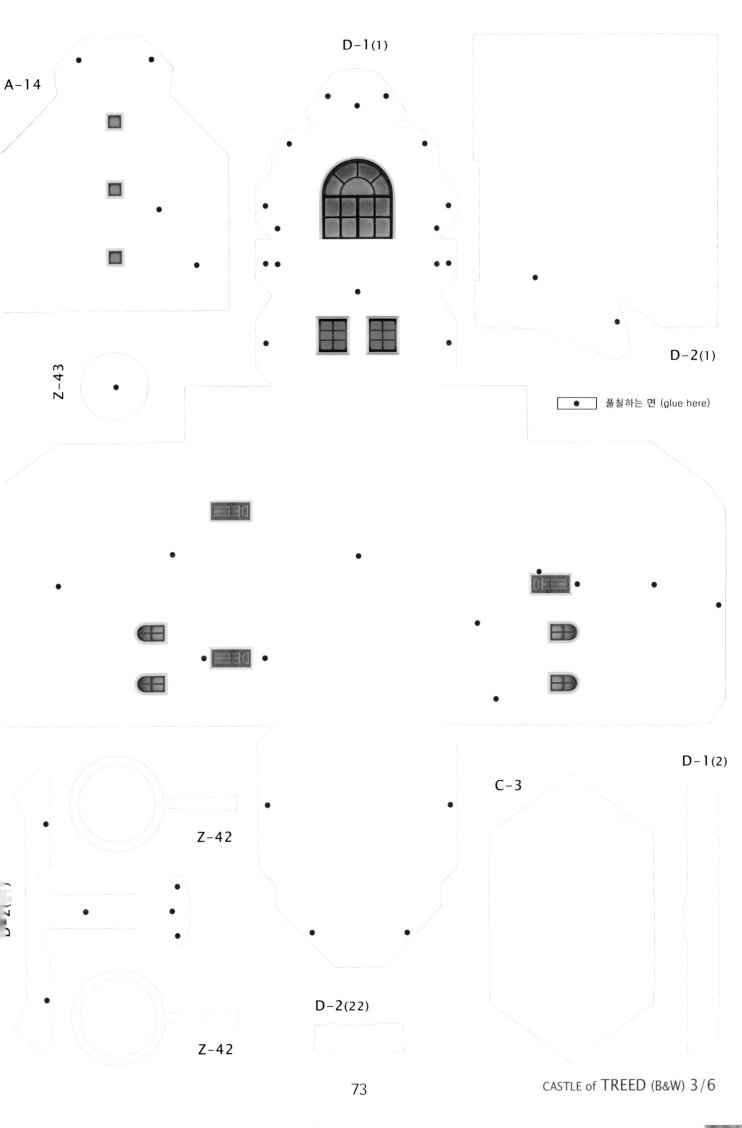

A-14

D-1(1)

Z-43

D-2(1)

| • | 풀칠하는 면 (glue here) |

D-1(2)

C-3

Z-42

D-2(22)

Z-42

73

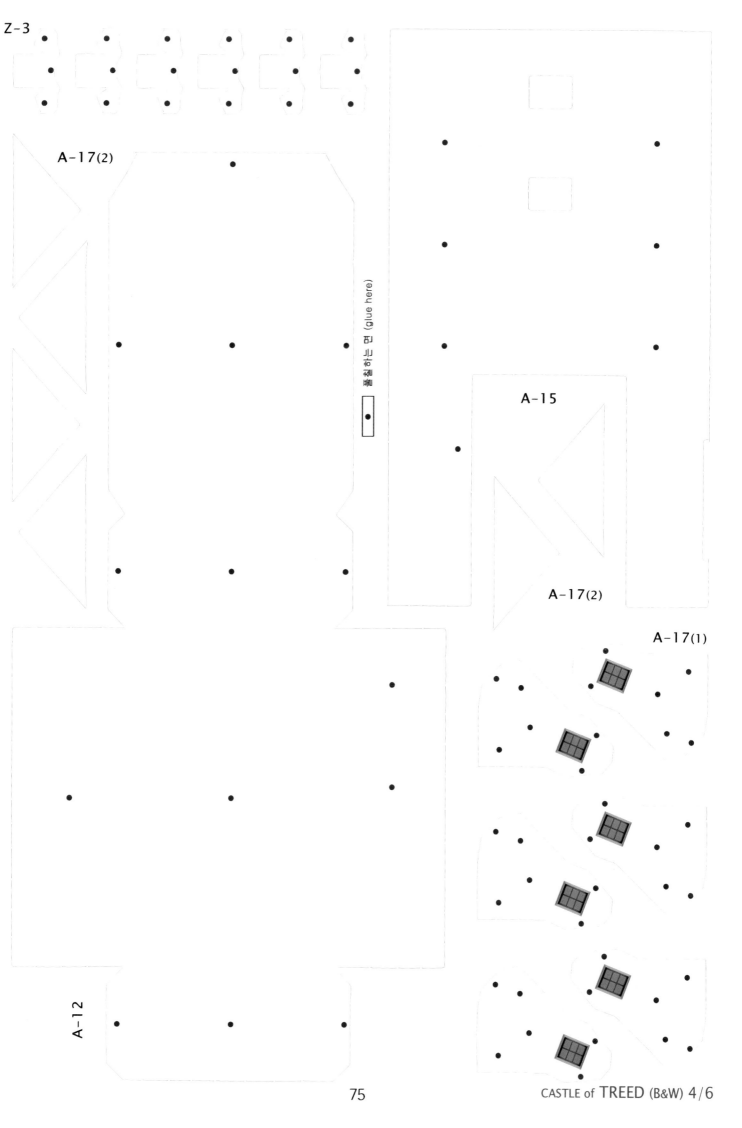

Z-3

A-17(2)

통접하는 편 (glue here)

A-15

A-17(2)

A-17(1)

A-12

75

CASTLE of TREED (B&W) 4/6

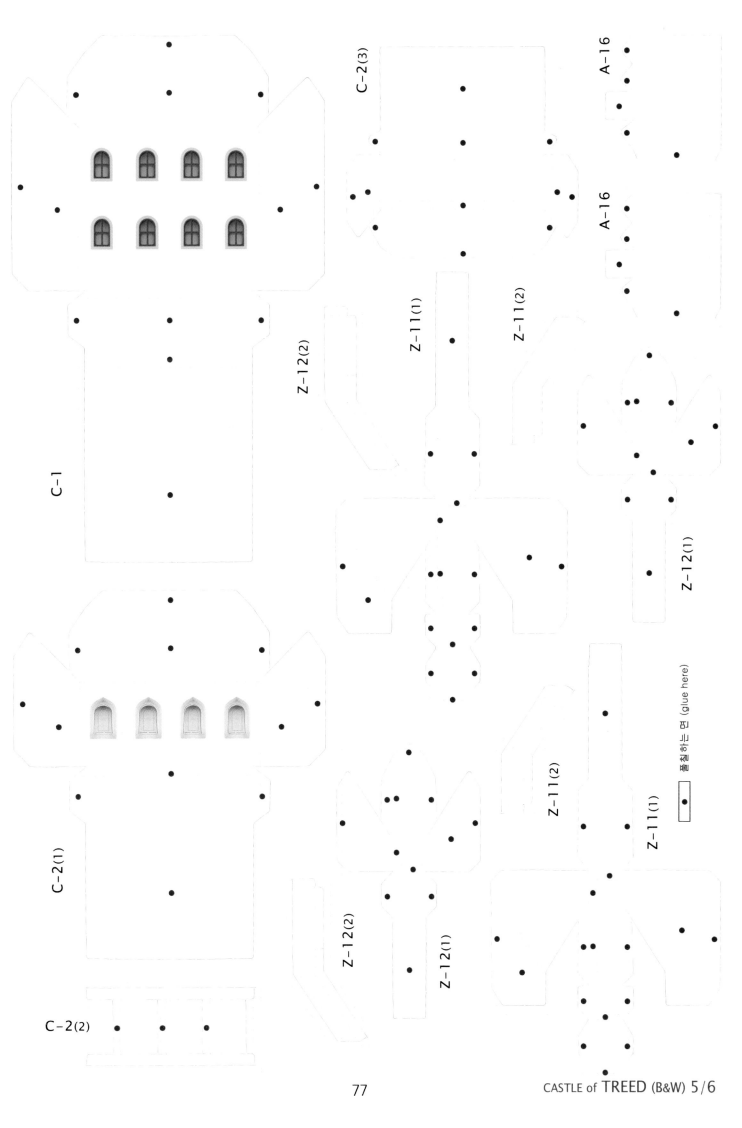

C-1

C-2(1)

C-2(2)

C-2(3)

Z-12(2)

Z-11(1)

Z-11(2)

Z-12(1)

A-16

A-16

Z-11(2)

Z-11(1)

Z-12(2)

Z-12(1)

풀칠하는 면 (glue here)

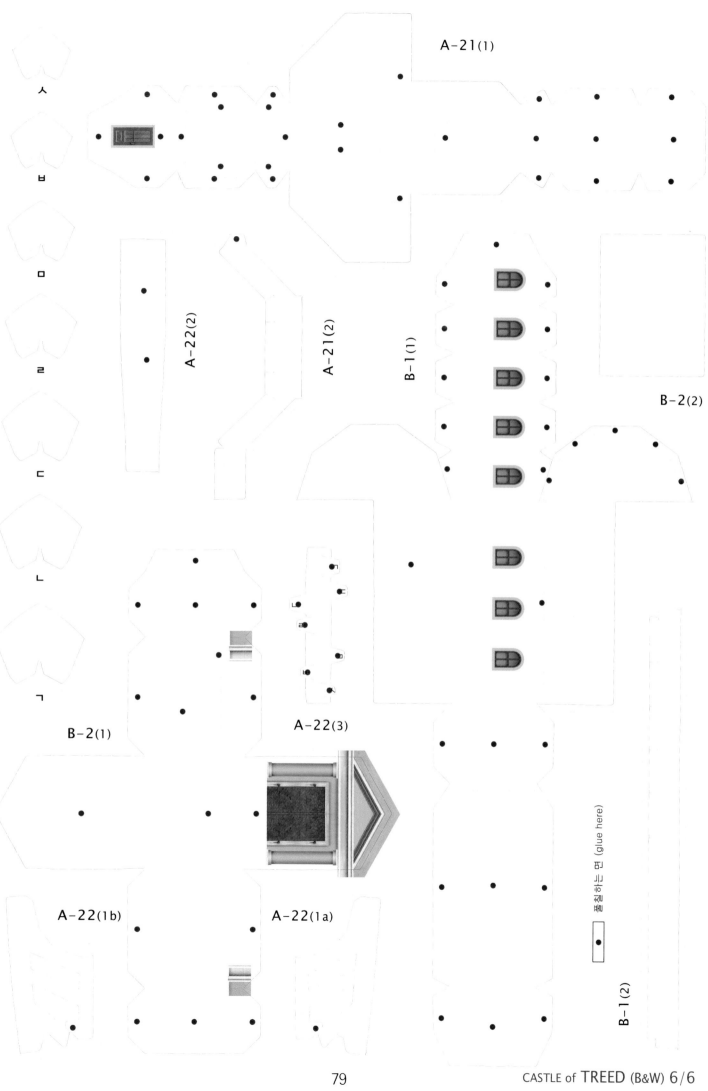

A-21(1)

A-22(2)

A-21(2)

B-1(1)

B-2(2)

B-2(1)

A-22(3)

A-22(1b)

A-22(1a)

풀칠하는 면 (glue here)

B-1(2)

CASTLE of TREED (B&W) 6/6

색이 없이 디자인 된 아루스와 트리드의 성 전개도에 색연필이나 마커 등을 이용하여 당신이 좋아하는 색을 칠한 후 뜯어서 만든다면 세상에 단 하나밖에 없는 당신만의 모델이 될 것이다.

Your own unique model can be made by coloring the Black&White models (Arus, Castle of Treed) with color pencil or marker.

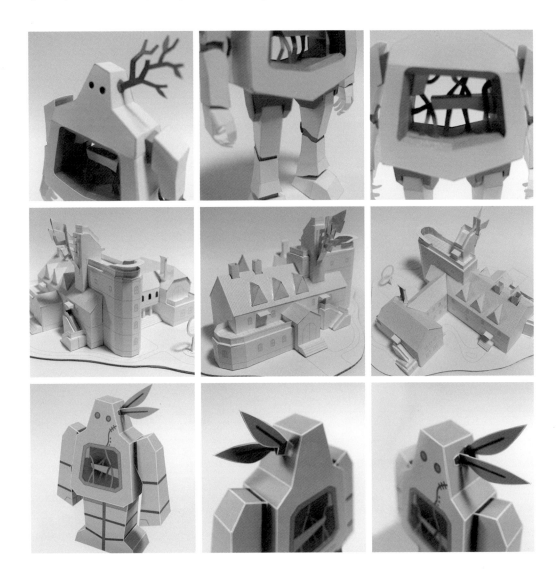

81

설명서 / Manual

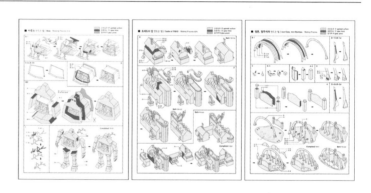

전개도에 있는 부품번호와 설명서에 있는 부품번호를 잘 확인 한 후 각 부품을 천천히 뜯는다. 뜯어낸 전개도 부품의 뒷면을 보면 접는 선의 위치를 알 수 있다. 설명서를 보고 어떤 모양으로 접을 지 결정한 후 완벽히 접고 천천히 접착한다면 누구라도 잘 만들 수 있을 것이다. 완성된 모형의 스케일을 보면 이야기 속에서의 실제 크기를 가늠할 수 있다.

Carefully check the part number in the exploded view and the part number in the manual and slowly unplug each part. You can see the location of the fold line by looking at the back of the unfolded part. If you look at the manual and decide how to fold it, you can make it perfectly by folding it completely and slowly. The scale of the completed model can be used to imagine the actual size of the story.

■ 아루스 만드는 법 / **Arus** - Making Process (1/3)

프린트된 면 (printed surface)
풀칠하는 면 (glue here)
접착위치 (glue point)

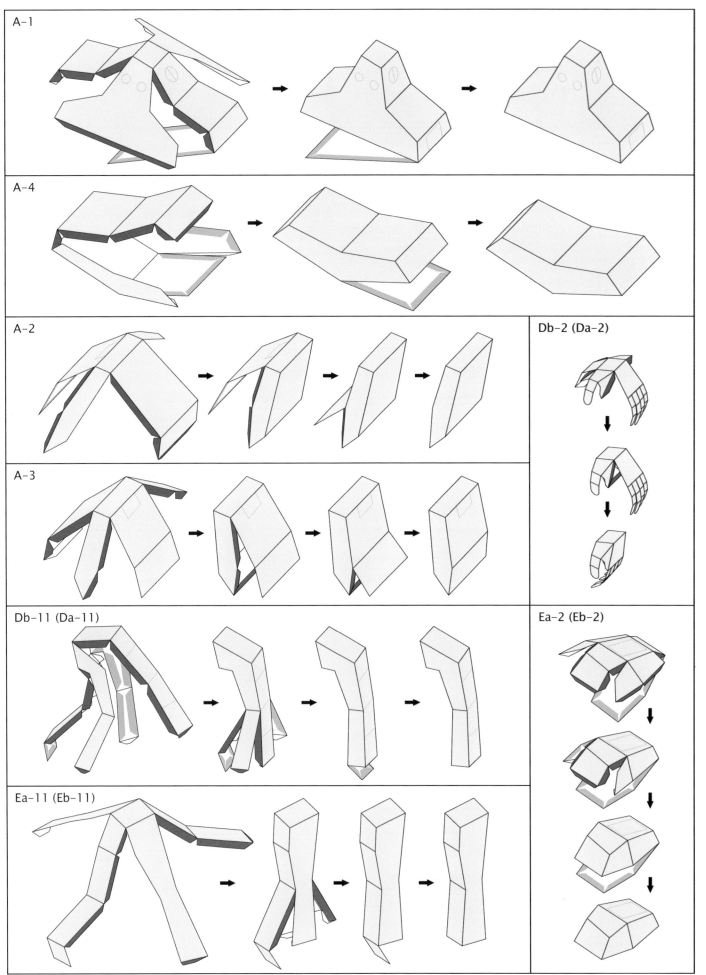

A-1

A-4

A-2

A-3

Db-2 (Da-2)

Db-11 (Da-11)

Ea-2 (Eb-2)

Ea-11 (Eb-11)

프린트된 면 (printed surface)
풀칠하는 면 (glue here)
접착위치 (glue point)

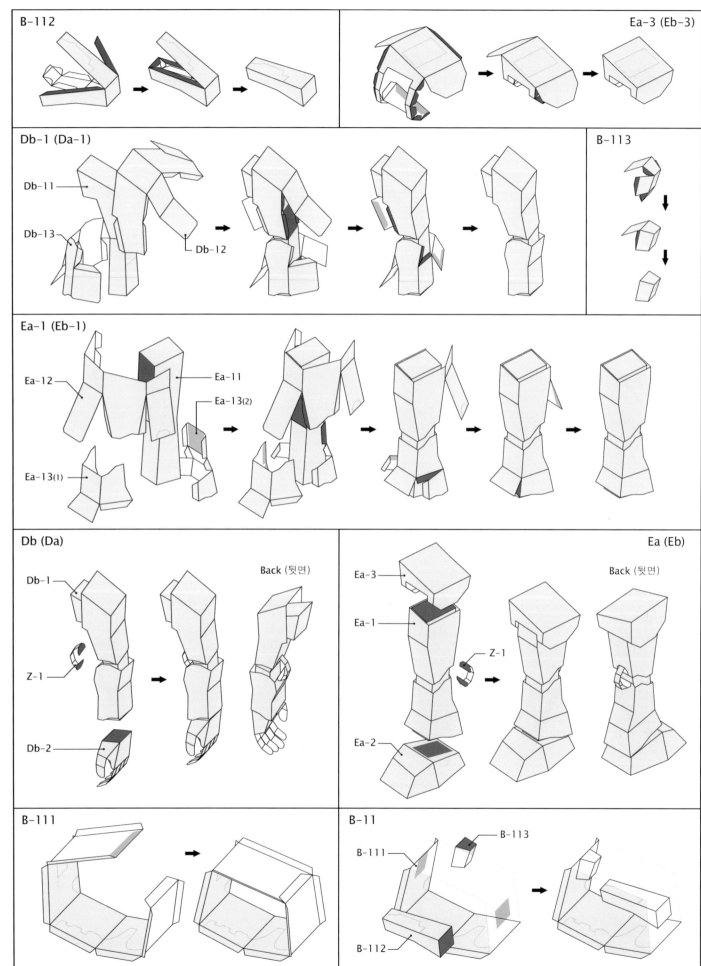

B-112

Ea-3 (Eb-3)

Db-1 (Da-1)

Db-11
Db-13
Db-12

B-113

Ea-1 (Eb-1)

Ea-12
Ea-11
Ea-13(2)
Ea-13(1)

Db (Da)

Back (뒷면)

Db-1
Z-1
Db-2

Ea (Eb)

Back (뒷면)

Ea-3
Ea-1
Z-1
Ea-2

B-111

B-11

B-113
B-111
B-112

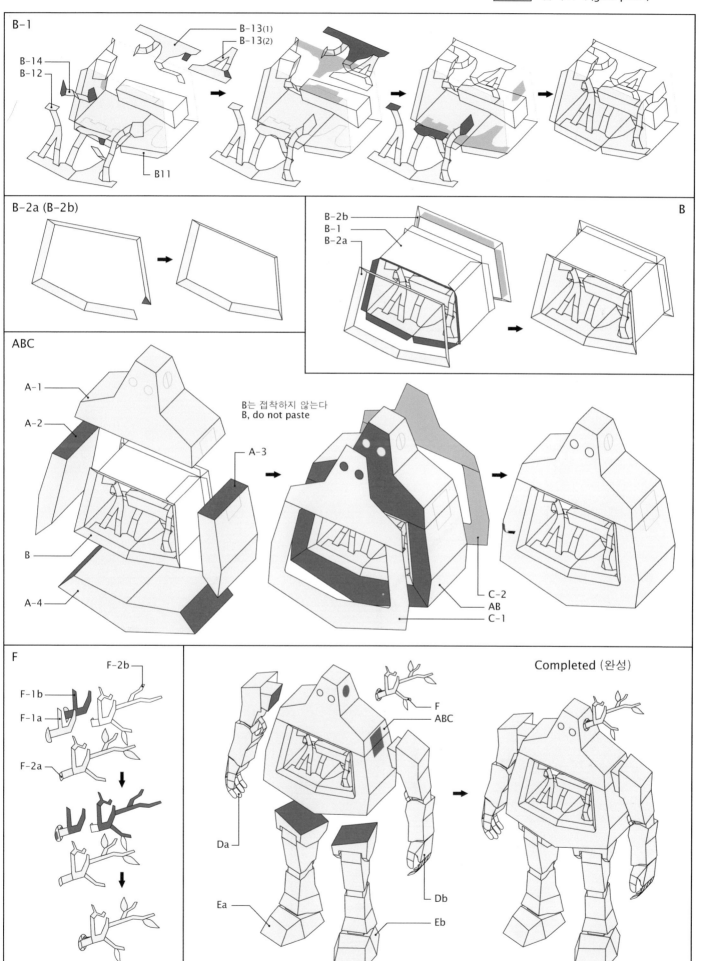

프린트된 면 (printed surface)
풀칠하는 면 (glue here)
접착위치 (glue point)

B-1

B-13(1)
B-13(2)
B-14
B-12
B11

B-2a (B-2b)

B
B-2b
B-1
B-2a

ABC

A-1
A-2
A-3
B
A-4

B는 접착하지 않는다
B, do not paste

C-2
AB
C-1

F
F-2b
F-1b
F-1a
F-2a

Completed (완성)
F
ABC
Da
Db
Ea
Eb

85

프린트된 면 (printed surface)
풀칠하는 면 (glue here)
접착위치 (glue point)

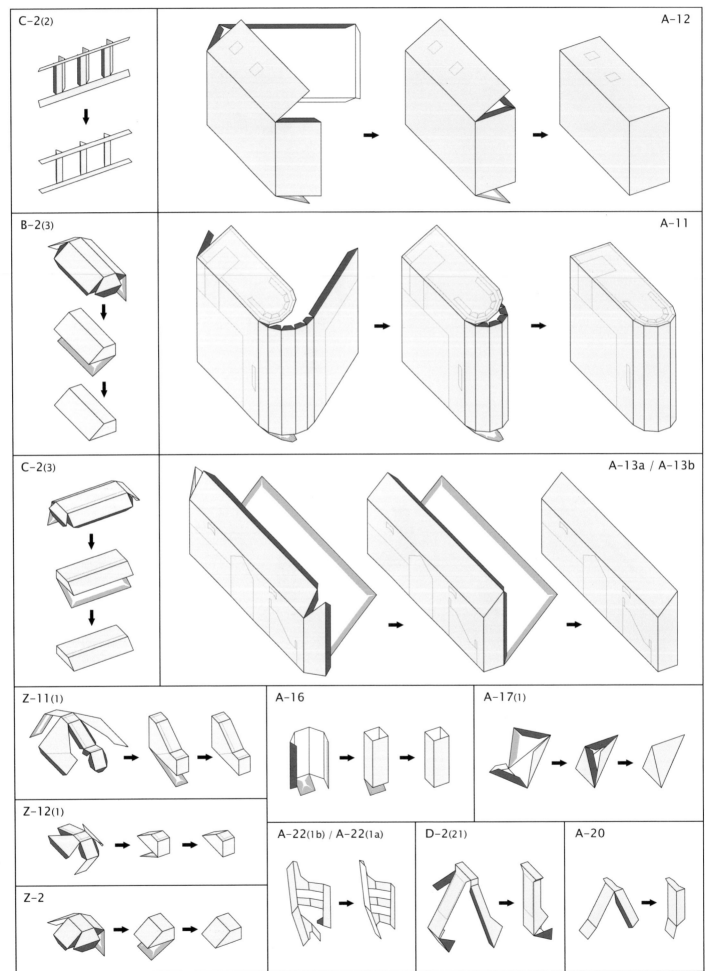

C-2(2)

A-12

B-2(3)

A-11

C-2(3)

A-13a / A-13b

Z-11(1)

A-16

A-17(1)

Z-12(1)

A-22(1b) / A-22(1a)

D-2(21)

A-20

Z-2

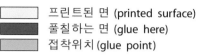

프린트된 면 (printed surface)	
풀칠하는 면 (glue here)	
접착위치 (glue point)	

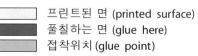

프린트된 면 (printed surface)
풀칠하는 면 (glue here)
접착위치 (glue point)

프린트된 면 (printed surface)	
풀칠하는 면 (glue here)	
접착위치 (glue point)	

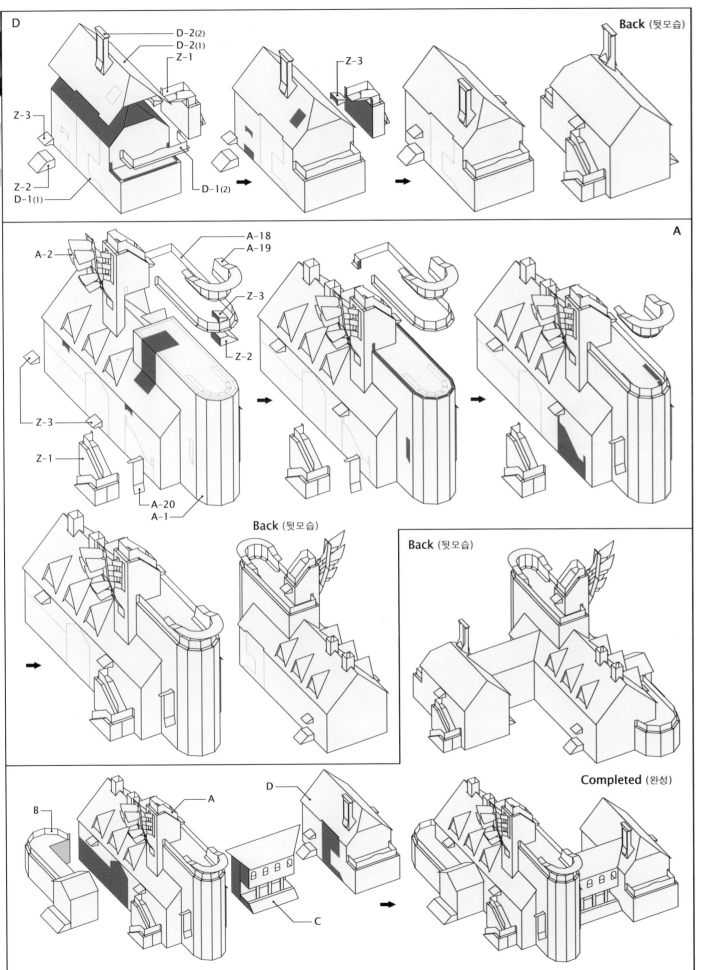

D

D-2(2)
D-2(1)
Z-1

Z-3

Z-2
D-1(1)

D-1(2)

Back (뒷모습)

Z-3

A

A-2

A-18
A-19

Z-3

Z-2

Z-3

Z-1

A-20
A-1

Back (뒷모습)

Back (뒷모습)

A

B

D

C

Completed (완성)

프린트된 면 (printed surface)
풀칠하는 면 (glue here)
접착위치 (glue point)

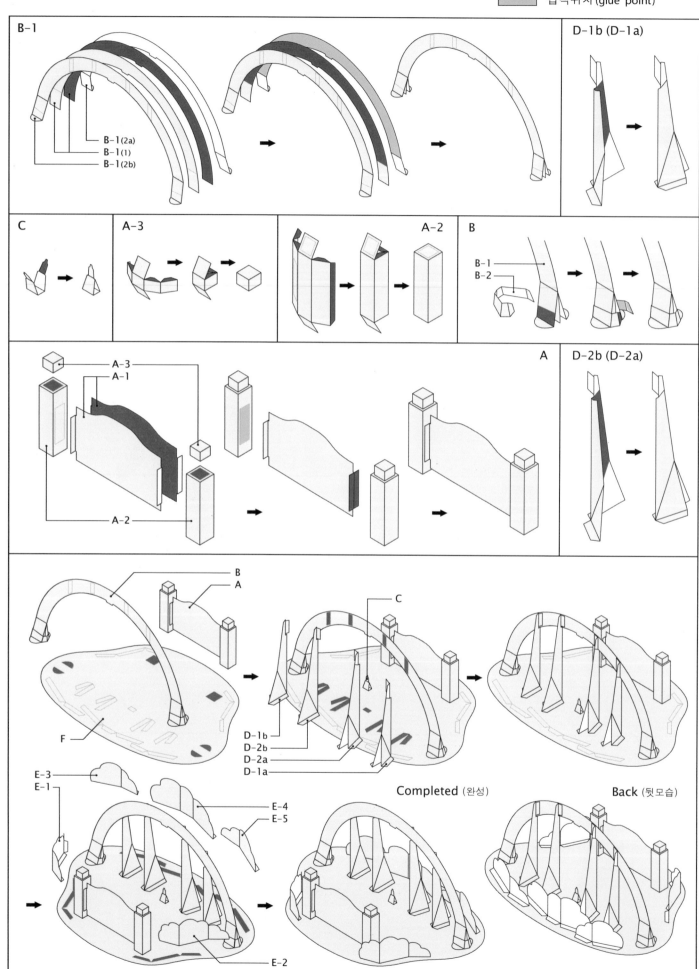

B-1

B-1(2a)
B-1(1)
B-1(2b)

D-1b (D-1a)

C

A-3

A-2

B

B-1
B-2

A

D-2b (D-2a)

A-3
A-1

A-2

B
A

C

D-1b
D-2b
D-2a
D-1a

F

E-3
E-1

E-4
E-5

E-2

Completed (완성)

Back (뒷모습)

90

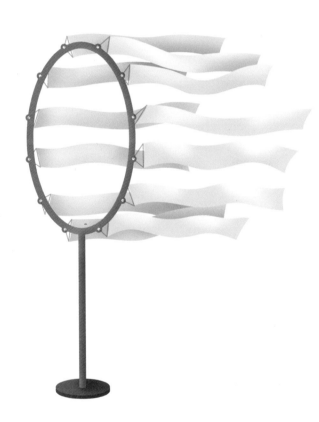

완성사진 / Photo

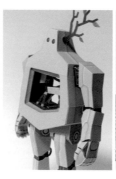 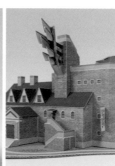

설명서에는 전개도 모형을 완성하는 데 꼭 필요한 정보가 들어가 있다. 하지만 설명서만 으로는 부족함을 느끼거나 특정 부분의 자세한 모양을 보고 싶다면 완성사진을 보면 된 다. 내가 만든 모형이 디자이너의 의도대로 만들어 진 것인지 확인할 때에도 완성사진이 큰 도움이 된다.

The manual contains necessary information for completing the paper model. When you are not satisfied with the manual, or want to see the detailed look of a specific part, you can see the picture of the completed model. Photos will be helpful when checking to see if your works are correct.

	스케일 Scale	크기 Size (mm)
아루스 Arus	1/30	146×56×235(h)
트리드의 성 Castle of Treed	1/200	279×198×132(h)
철문과 철 무지개 Iron Gate & Iron Rainbow	1/50, 1/750	262×180×120(h)

아루스 완성사진
Arus Model Photos

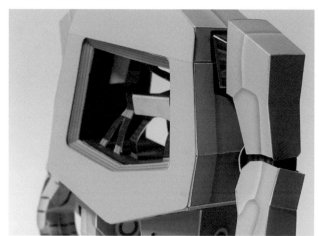

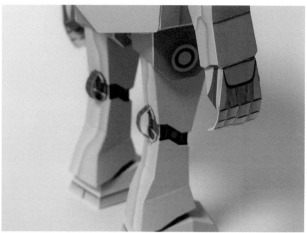

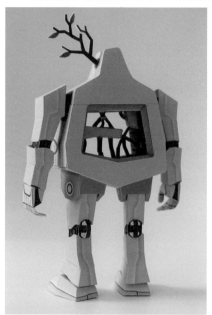

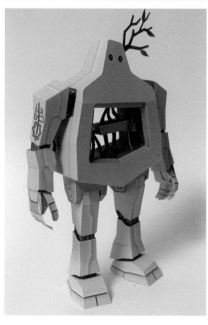

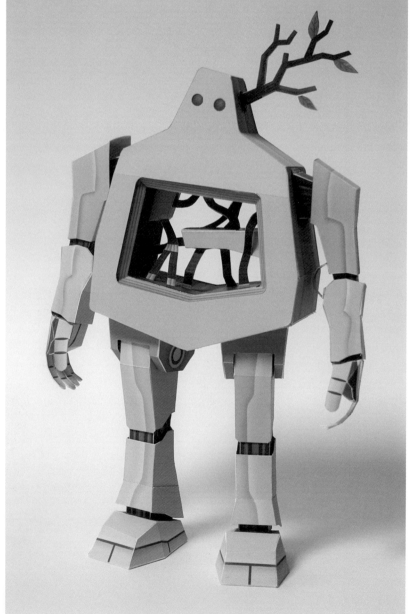

트리드의 성 완성사진
Castle of Treed Model Photos

그림과 같이 **트리드의 성**과 **Z-4**를 **트리드의 성 베이스**에 접착한다
As shown attach **Castle of The Treed** and **Z-4** to **Castle of Treed-Base**

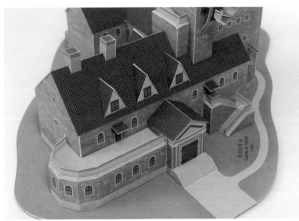

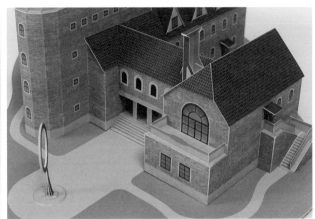

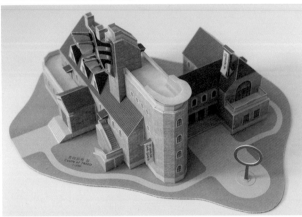

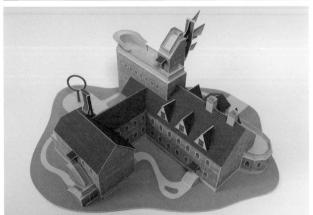

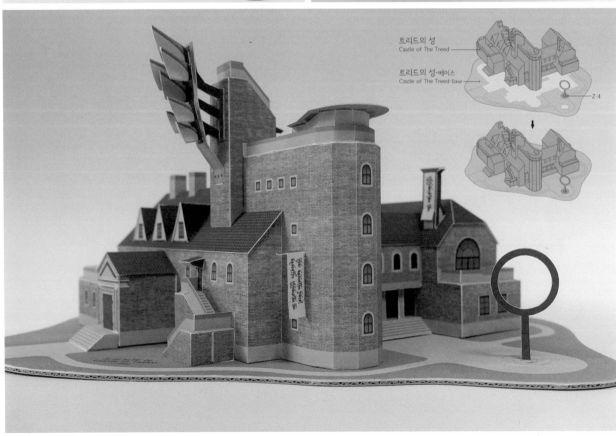

트리드의 성
Castle of The Treed

트리드의 성-베이스
Castle of The Treed-Base

Z-4

철문과 철 무지개 완성사진
Iron-Gate & Iron-Rainbow Model Photos

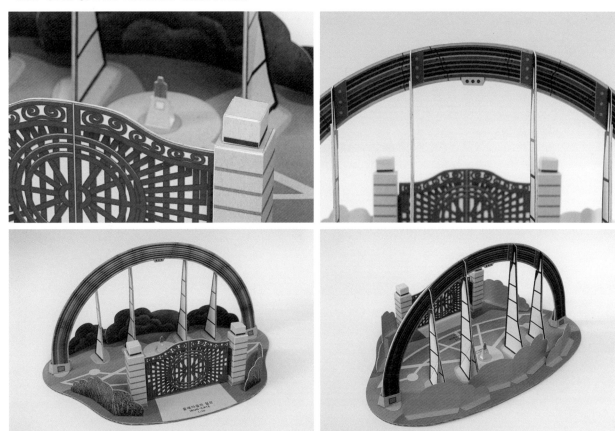

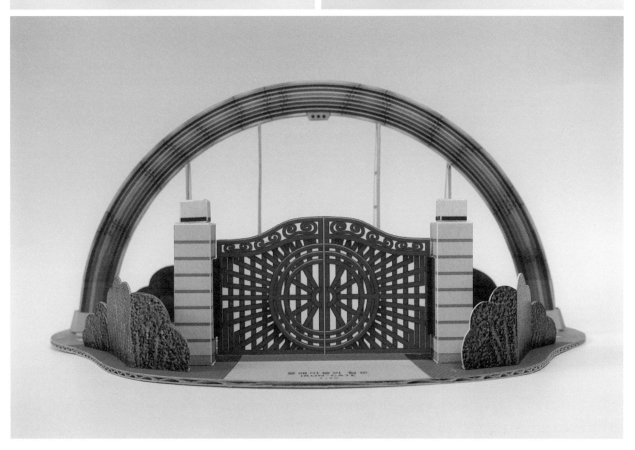

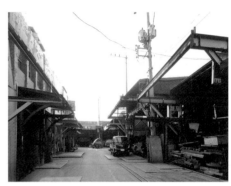
문래동 전경 (2010)
Mullae-Dong

맺음말 / Epilogue

어린이가 떠나가는 마을, 주위에도 아이들의 놀이터는 한 군데도 없고 친구들이 모두 떠나 버린다면, 마지막 남은 한 아이는 어디에서 누구와 놀아야 하는가? 그것은 2010년 철공소가 많았던 서울 문래동을 방문해서 그곳의 이야기를 들었을 때 내가 나에게 했던 질문이었다. 그래서 생각하게 된 것이 몸속에 한 아이만을 위한 놀이터를 가지고 있는 어떤 로봇에 관한 이야기였다. 그때부터 문래동이 공간적 배경이 되는 어른을 위한 동화를 쓰기 시작했다. 2017년 가을, 나는 지금의 나와 어린 시절의 나, 지금의 당신과 어린 시절의 당신을 위해, 그리고 나만을 위한 놀이터를 품고 있는 로봇 친구를 갖고 싶은 모든 어린이를 위해 이야기를 완성했다.

힘들고 지칠 때 창가로 다가가 마음의 소리로 아루스를 불러보기 바란다. 그러면 어디선가 아루스가 소리없이 나타나 그날의 하늘을 담은 눈으로 당신만을 위한 놀이터를 내어 줄 것이다.

There is no place for children to play around in the village where the kids are leaving. And if all of their friends are all gone, where should the last child play, and with whom? It was a question I asked to myself when I visited Mullae-dong, Seoul, where many iron works were found in 2010 and heard the story there.I came upon an idea of a robot with a playground in his body for one child only. From then, I began to write fairy tales for adults with a spatial background of Mullae-dong. In the fall of 2017 I have completed the story for everyone who wants to have a robot friend for now, of you, of your childhood, and a playground for all.

When you are weak and tired, go to the window and call Arus with the sound of your heart. Then somewhere, he will appear silently and give in a playground just for you, with the eyes of the sky of that day.